# 給初學者的 **50** 個
# 人體速繪
# 參考模型

**莉絲‧娥佐格** ／著

Lise Herzog

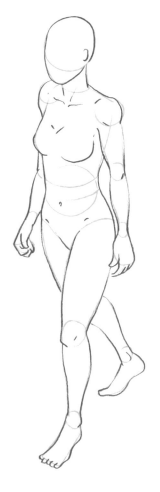

楓書坊

# SOMMAIRE

目錄

**CHAPITRE 1**
**人體**

# CHAPITRE 2
## 臉與表情

## CHAPITRE 3
## 手和腳

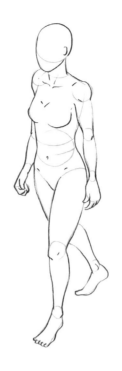

# CHAPITRE 1

# 畫前準備

小時候的畫作中最常出現的就是人，為什麼長大後反而覺得畫人很複雜？我們到底想要畫出什麼？

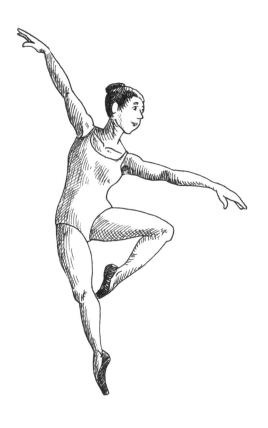

最初開始畫人物時，經常會忘記要讓這個人有厚度、有體積，並且保持身體的柔軟度。這些特點不見得一定很重要，全看我們畫的是怎麼樣的人體。但是，如果人體變成像線條一般，肢體過於僵硬，恐怕不會有人對這樣的作品感到滿意。我們往往太過看重細節，從一個部位跳到另一個，犯了見樹不見林的毛病而忽略了整體性。

身體是一個龐大的整體，當中有很多組成元素會吸引我們的注意力。美術史累積至今，已歸納整理出理想的人體比例關係，但這多半是通則，並不能直接套用在每個人身上。唯一且真實的法則是觀察。下筆前問自己幾個問題：相對於肩膀的寬度，頭應該要有多大？與整個身體相比，手臂要有多長？每畫一筆，都要去觀察，反問自己，比較這部位和身體其他部分的關係。這不是說，我們要畫的人物沒有學院派的那種古典比例，或是不夠美，而是因為他們有生命，應該各有各的表現！

儘管身體看似複雜，但也是由我們熟悉的簡單形狀所組成，像是圓形、橢圓形、直線、夾角等。唯一要注意的點是決定這些簡單形狀的數量，並考慮如何維持彼此間良好的比例關係。所以在開始畫之前，需要先認真觀察，可以試著將身體各部位看成是各種透明的幾何形狀，比方說把腿看作是柱狀，避免直接描繪這個人。如果一開始就畫輪廓線也會有同樣的問題，很有可能會抓錯比例關係。

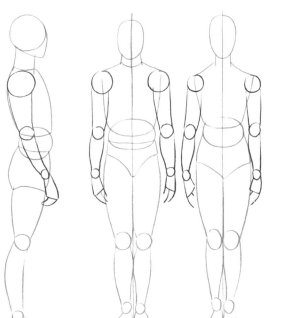

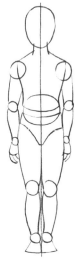

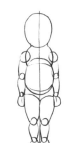

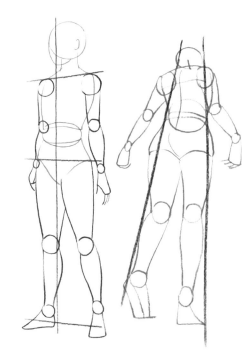

畫人物時最常遇到的難題便是透視。簡單來說，透視是靠著垂直線和水平線呈現出來，也就是讓所有的水平線都往水平方向伸展出去，而垂直線則是往上下延伸。

人體是由非常多的直線組成。它們相互界定，看似往不同的方向延伸、交會。

再者，一個人的姿態不會永遠都保持在容易畫的簡單位置，他們或坐或站，有正面有側面，這時，構成人體的線條也會隨著透視角度而轉變，因應與整體的比例關係而變動。

不論畫的是男是女，基本要領都是相同的。主要的差異是身體各部位的體積大小以及彼此間的比例關係。要賦予身體觀者容易辨識的男女差異，可以稍微誇大某些性別特徵的比例，儘管在現實中不見得是如此。

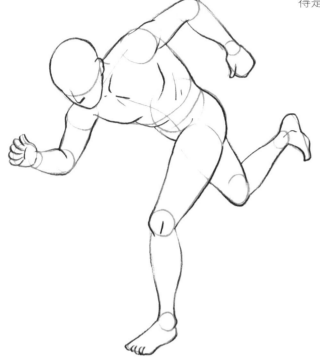

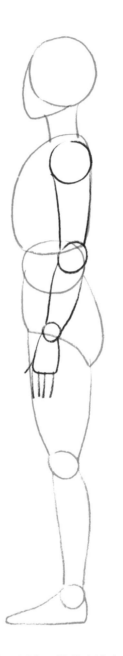

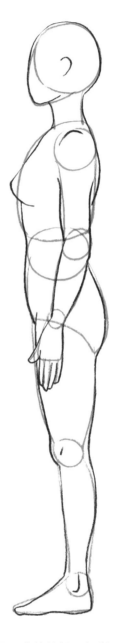

技術上，一開始會先勾勒出一個簡單形式的「骨幹」，接著重新畫上輪廓，並且為人物加上「衣服」。在畫這類草圖時，可以選用最容易遮蓋和塗擦的素描鉛筆，由此逐步展開。

完成草圖後，可以根據所想要的效果使用各種筆。有些可以靠下筆的力道來產生不同深淺的筆觸，如炭筆、鉛筆和磨損的麥克筆。另外一些則剛好相反，如某些種類的原子筆、麥克筆和毛筆等，只要一下筆，筆觸就會立即變得很黑，幾乎讓人沒有猶豫的餘地，不過使用這類筆比較容易修改構圖。鋼珠筆很有趣，因為它既柔軟又不張揚，同時還能提供美麗的黑色；雖然無法抹去，但可以用溼畫法來繼續改畫。

觀察和練習的次數愈多，覺察力就愈敏銳。可能有時候，在畫完時一個人時，會覺得看起來達到完美的平衡，但隔天就沒有這種感覺了。各位無須對此感到氣餒，只要問自己哪裡出錯，再重畫一張新的就好。想要進步，就只能一張一張地畫，無論畫來順手還是困難重重。

無論你偏好採用哪種技巧，都要花點時間觀察、琢磨並接受自己的錯誤。

每個錯誤都能促使你認真端詳，每一次的嘗試都會加強你的手感！

# 女體描繪的基本要領

女性的身體中，臀部較寬，肩膀較窄並稍微向下垂。
女性身體的關節也較細緻，曲線較柔和。

 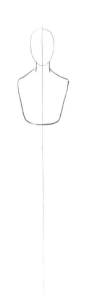 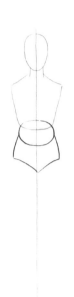 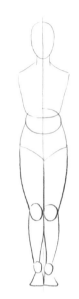 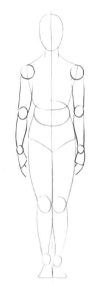 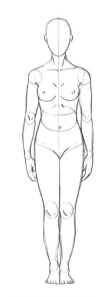

畫正面的女體也是從頭開始，以一個橢圓形表示。再畫上一條長的垂直線作為輔助，免得人體「倒掉」。

下巴處畫上脖子，然後畫出代表胸部的形狀，往上與肩膀的斜線交會，愈往腰部愈細。

腹部以一個橢圓形表示。這裡是表示腰線以及身體可以彎曲的地方。下面的骨盆則是以「內褲」形狀表示。

將腿放置在垂直線兩側，愈往腳的地方就愈細。以小圓圈表示膝蓋以及腳踝，這樣也能提醒我們，在完稿時不要忘記在這個地方畫上一個小凸起，這也代表身體上的運動點。

手臂以小圓圈連接肩膀，再以更小的圓表示手肘和手掌前的手腕。雙臂平衡垂落，雙手落在大腿中間的高度。

最後完成草圖時，加上一些小筆觸和曲線，畫出彎曲處以及身體各個部位的凹凸隆起。

 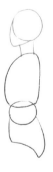 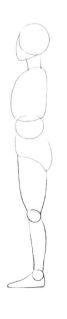 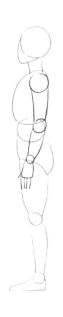 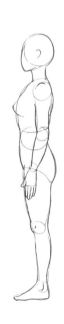

側面的人體是一條由上而下的蜿蜒曲線。頭往前突出，背部內凹，胸部膨脹，臀部突起，大腿往內削一點，然後是小腿，最後到腳掌。接著將肩膀與前胸相連。

# 以素描鉛筆完稿

素描鉛筆可以幫助我們有層次地畫出陰影，增加體感，產生材料或是質地般的效果。畫完一遍後，可以再針對陰影中的部分，繼續補畫一些線條。

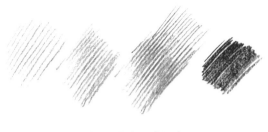

完稿時，可以加上一些細節，表現更多人物的特徵，如臉部、頭髮和服裝等。

素描鉛筆依照粗細濃淡分成很多種，不過也可以靠下筆的施力輕重決定線條的深淺。

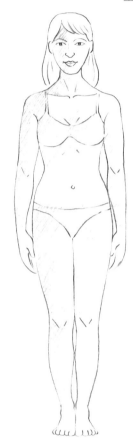

要呈現立體感，得先決定光源的方向，以及身體受光的部位。陰影就畫在受光區域的相對處。開始時可以輕輕畫上短線，描繪陰影，然後再慢慢添加。

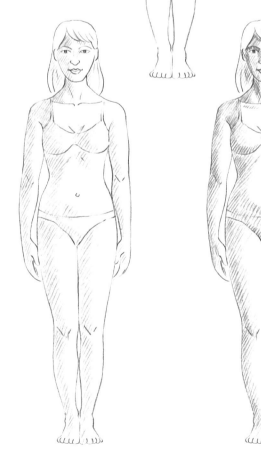

擴大陰影區時，也要回到最初畫的陰影，繼續加深加重。

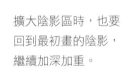

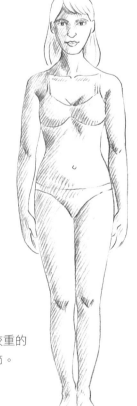

最後，以幾筆較重的小筆觸加強細節。

# 男體描繪的基本要領

男性的身體多半比女性來得大。肩膀較寬，較方正，因此臀部看起來顯得較窄。關節的地方較粗，也可能會有比較多的肌肉。

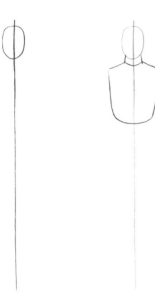  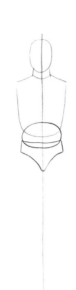 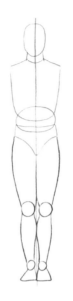 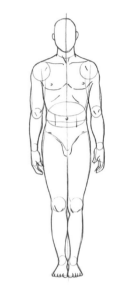

先在垂直線畫一個代表頭的橢圓。

脖子可能很粗。上半身的軀幹類似一個正方形。

腰比較不明顯，因為臀部不寬，軀幹差不多是直的。

加上腿和手臂，並以小圓圈表示關節。關節會比在女體身上的大一些。

畫好人體架構後，再添上需要強調的肌肉和皺褶。

  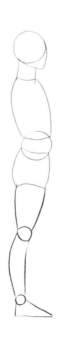 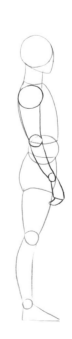 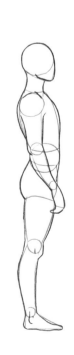

從側面可以看到整個肩膀的體積。身體不同部位的凹凸較不明顯，沒有什麼曲線。

# 以細字筆完稿

細字筆或插畫筆不會產生濃厚深淺的變化，畫出來的線條相當均勻。

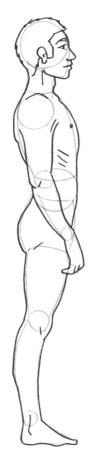

首先重新描繪整個人體，加上細節以及特徵，然後擦掉之前畫的鉛筆線條。

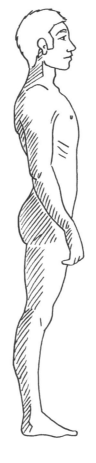

先在身體的一側加上第一批相間的線條，這樣另一側就成為受光面。

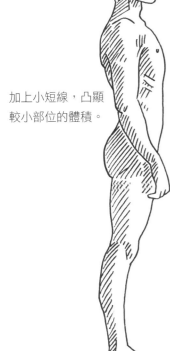

加上小短線，凸顯較小部位的體積。

繼續在相同方向上疊加第二批線條。這些新的陰影線要比第一批畫的陰影線短一些，這樣便可以在陰影中創造出漸變的感覺。

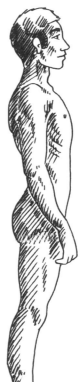

最後，再加上一些筆觸收尾。

# 孩童

兒童的身體比較沒有凹凸起伏的曲線體態。
臀部較薄，肌肉也不明顯。

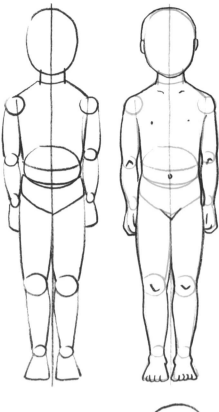

年紀愈小的孩子，
頭身比例愈大。

畫孩童時，不應加
上太多強調體感的
筆觸，這樣可能會
讓孩子變得老成。

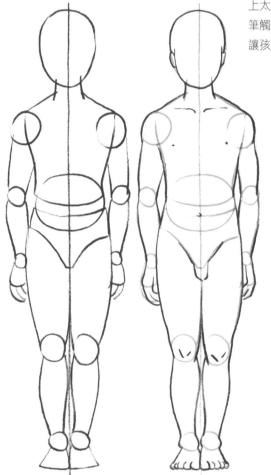

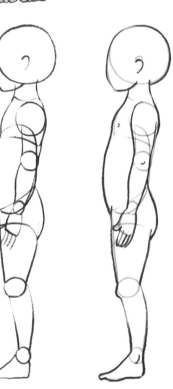

從側面看時，可以
清楚看到與圓滾滾
的腦袋較為突出，
身體的其他部分則
相對細薄。

嬰孩的身體以曲線
為主，彷彿身體壓
縮，還沒有延伸開
來，也還未抽高。

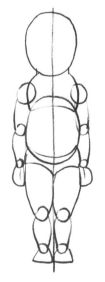

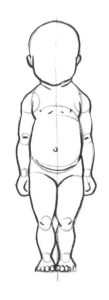

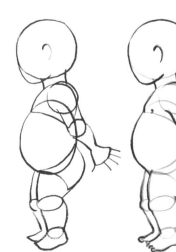

身體看上去不是很
穩定，腹部特別突
出，產生一種不平
衡感。

# 以鋼珠筆完稿

鋼珠筆就像鉛筆一樣，可以用很精細的方式表現線條的強度，能夠從淺灰色一直畫到深黑色。只需要稍微用力，疊加線條即可。

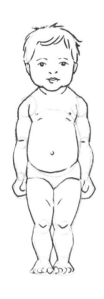 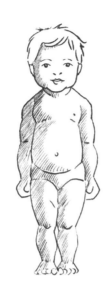 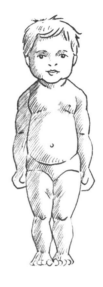

先將草圖重新繪製一遍，等到線條都乾了，便可以塗掉之前的鉛筆草圖。

接著加上短的斜線條，塗黑選定的陰影處。

在最陰暗的幾個小區域逐次添加新的陰影線。

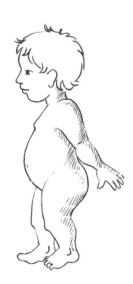 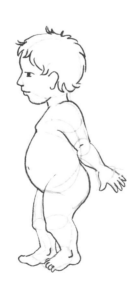 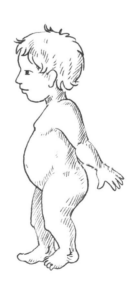 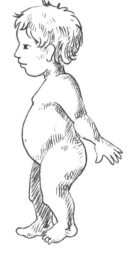

如果選擇讓身體多個部位處於亮面，陰影少一些，那肚子會再突出一點。交叉陰影線，更能增加動感。

# 不同視角下的身體

無論從哪個角度來看，人體的高度始終保持不變，會改變
的是寬度或是面對的方向，而這會影響到輪廓的曲線。

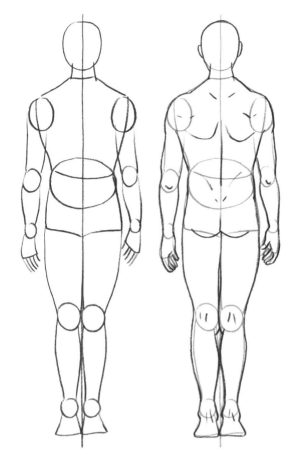

從背面看，就和從正面看一樣，
人的外形輪廓並不會改變。不同
的是各個細部，如後腦勺、肩胛
骨所占的空間、手肘、腰際的凹
陷、臀部的體積，以及膝蓋和手
腳處的凹陷處。

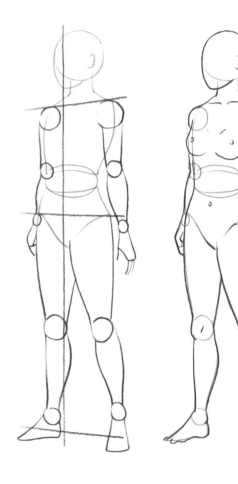

在四分之三的視角中，身體中心
的垂直線會轉移到其中一側。這
會改變身體不同部位的寬度與位
向。身體會旋轉，肩膀、骨盆和
腳的水平線都會朝向同一側轉
動，這些線條會略為傾斜，看起
來似乎交會在遠方的地平線上。

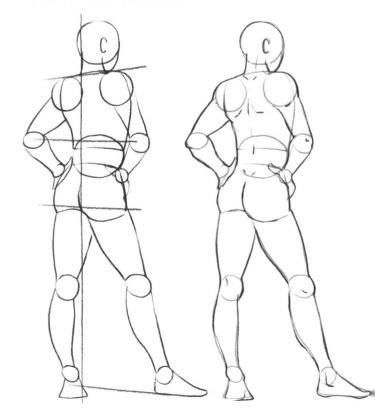

不過，若是手臂或腿向外延伸，水平
線就不見得會位在同一個軸上了。在
這張圖中，手臂仍是對稱的，兩個手
肘都位在同一條水平線上；雙腳則是
不平行的，一腳內縮進來，另一腳則
向外側轉。

# 以墨水和沾水筆完稿

使用沾水筆時會稍微緊張一點，因為這種筆會刮紙，但畫出的線條卻更為細緻，能夠畫出緻密或細長的線條。

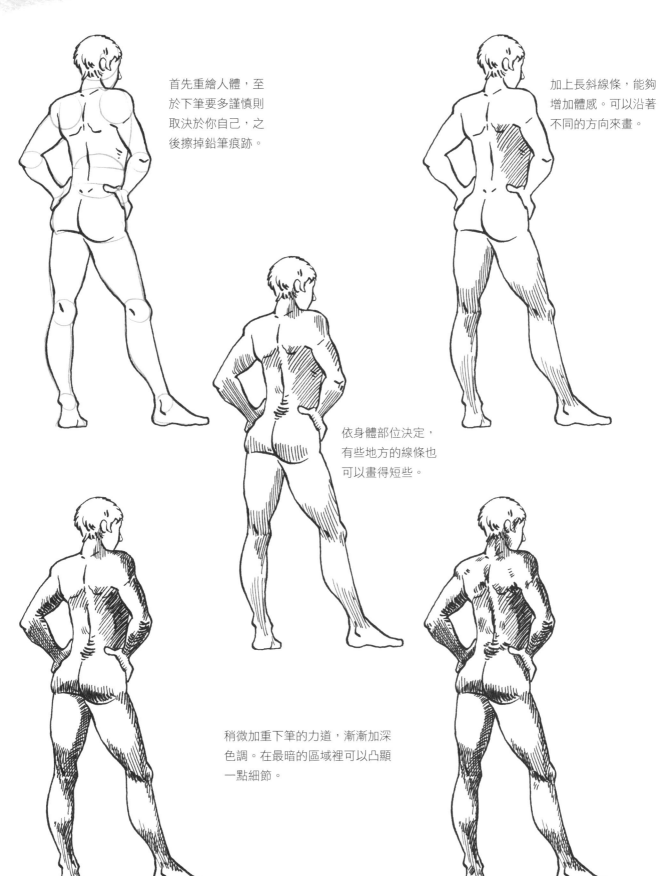

首先重繪人體，至於下筆要多謹慎則取決於你自己，之後擦掉鉛筆痕跡。

加上長斜線條，能夠增加體感。可以沿著不同的方向來畫。

依身體部位決定，有些地方的線條也可以畫得短些。

稍微加重下筆的力道，漸漸加深色調。在最暗的區域裡可以凸顯一點細節。

# 行走的人

要讓人動起來，可以利用身體不同部位間的關節，在這些地方讓肢體與軀幹折疊起來。構圖時，讓全身各部位的姿態保持和諧，才不致失去平衡——儘管這時兩隻腳不會再四平八穩地踩在地面上。

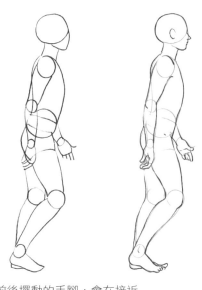

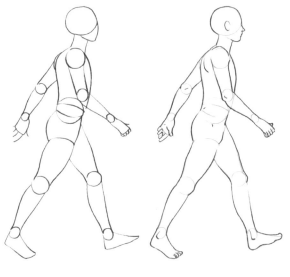

行走時，身體會微微向前傾，但是頭仍保持直立。手臂前後擺動，與腿交錯，不會同手同腳，才不至於失去平衡；也就是說，當左腿／右手臂這一組往前時，右腿／左手臂這一組就朝後。

前後擺動的手腳，會在接近身體時交會，看上去稍微有一點彎曲。

然後兩組手臂和腿前後交換。

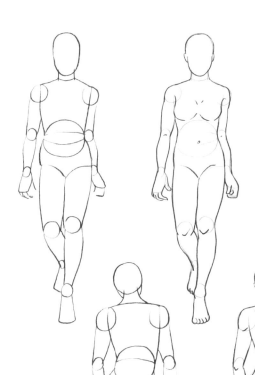

從正面看和從背面看，身體會隨著腳步的節奏輕輕搖擺。臀部會向往前的那一條腿的方向傾斜，這時另一側會順勢抬高，準備向前。肩膀則是往臀部拉高的那一側稍微傾斜。

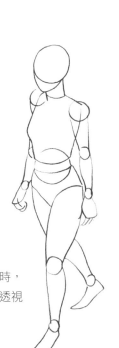

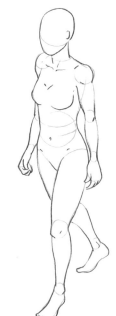

在四分之三的角度時，這些動作都會遵循透視原則傾斜。

# 以磨損的麥克筆完稿

磨損的麥克筆顏色比較沒那麼黑，用起來會讓人有點緊張，
但又會帶來令人驚訝的意外效果。

首先重新描一遍整個
人體，加上細節，然
後擦掉之前畫的鉛筆
線條。

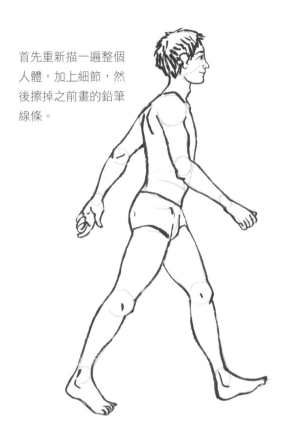

加上線條構成陰影，
看起來更立體。

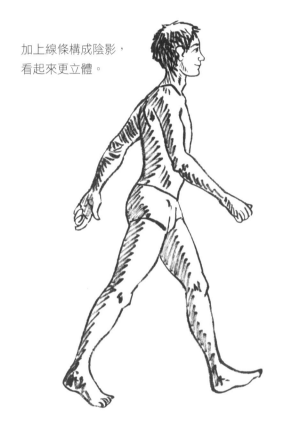

繼續在第一批畫的
陰影線當中疊加線
條。改變筆觸的方
向，這樣看來更富
動態。

當然也可以一次到
位，不必分批畫陰
影。這時就改畫線
條緊密的陰影，或
是傾斜麥克筆的筆
尖繪製。

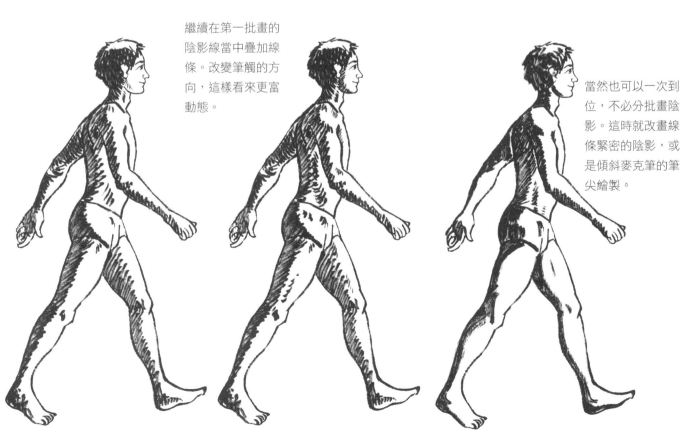

# 跑步的人

一個人跑得愈快，身體往前傾斜的角度就愈大，看上去就像快要摔倒一般。

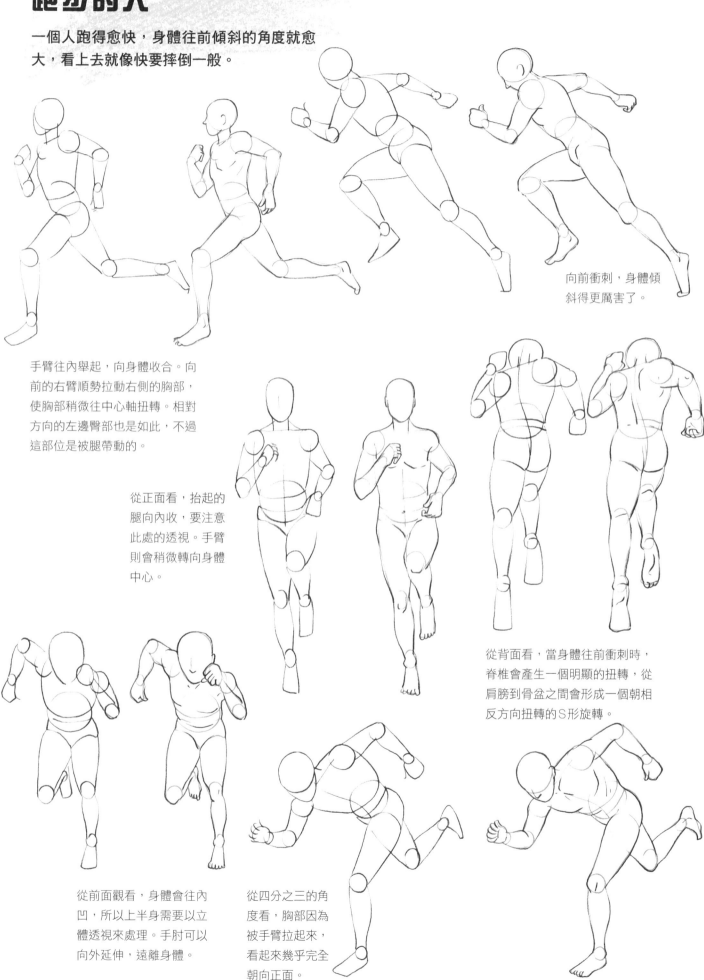

向前衝刺，身體傾斜得更厲害了。

手臂往內舉起，向身體收合。向前的右臂順勢拉動右側的胸部，使胸部稍微往中心軸扭轉。相對方向的左邊臀部也是如此，不過這部位是被腿帶動的。

從正面看，抬起的腿向內收，要注意此處的透視。手臂則會稍微轉向身體中心。

從背面看，當身體往前衝刺時，脊椎會產生一個明顯的扭轉，從肩膀到骨盆之間會形成一個朝相反方向扭轉的S形旋轉。

從前面觀看，身體會往內凹，所以上半身需要以立體透視來處理。手肘可以向外延伸，遠離身體。

從四分之三的角度看，胸部因為被手臂拉起來，看起來幾乎完全朝向正面。

# 以黑色鉛筆完稿

這類鉛筆能夠畫出很美的黑色，也可畫出柔和並帶有細粉感的線條。不過也要注意，這種筆觸比較不容易擦乾淨。

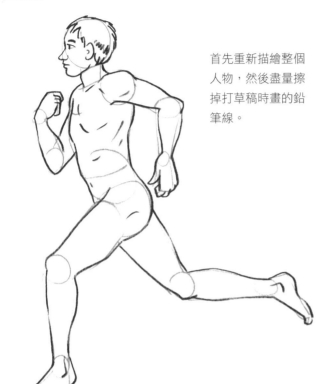

首先重新描繪整個人物，然後盡量擦掉打草稿時畫的鉛筆線。

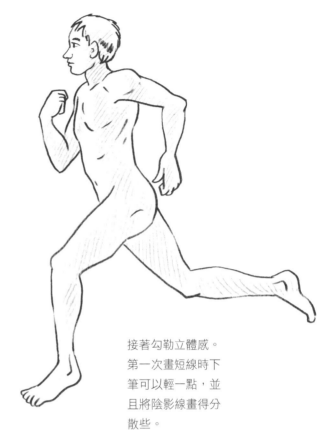

接著勾勒立體感。第一次畫短線時下筆可以輕一點，並且將陰影線畫得分散些。

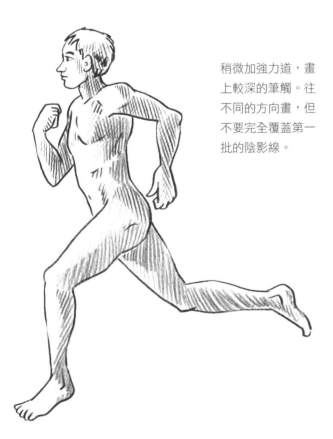

稍微加強力道，畫上較深的筆觸。往不同的方向畫，但不要完全覆蓋第一批的陰影線。

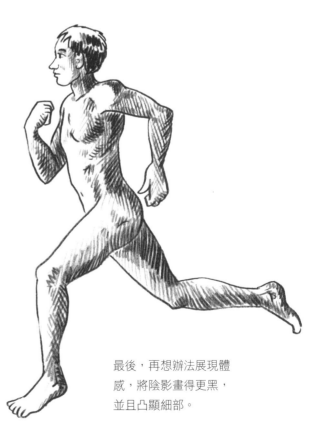

最後，再想辦法展現體感，將陰影畫得更黑，並且凸顯細部。

# 扭轉的身體

當人物傾身、旋轉、扭轉、跳舞……，身體各個部位會在關節處移動，肩膀和臀部的水平線也會跟著傾斜，或是沿著體軸中心旋轉。請注意，描繪這些動作通常都要考慮透視！

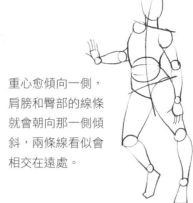

重心愈傾向一側，肩膀和臀部的線條就會朝向那一側傾斜，兩條線看似會相交在遠處。

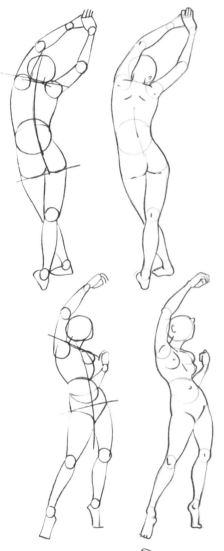

肩膀和臀部的水平線不會有折疊彎曲的情況，只會往中心軸部分旋轉或傾斜。至於脊椎的部分則可以折疊、捲曲或扭轉，主要是向前，也會向側面一點，但鮮少會向後彎。

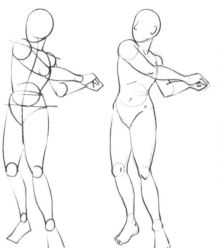

身體上半部往一個方向旋轉時，下半身會朝另一個方向轉。這時整個脊柱會扭轉，肩膀和臀部的水平線則會往不同方向延伸。

身體稍稍後仰。這樣的後仰主要是以腰部為凹陷的中心展開。如果這時舉起一條手臂，會帶動拉高同一側肩膀的水平線。

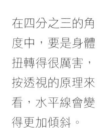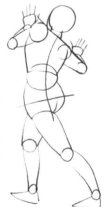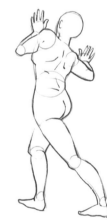

在四分之三的角度中，要是身體扭轉得很厲害，按透視的原理來看，水平線會變得更加傾斜。

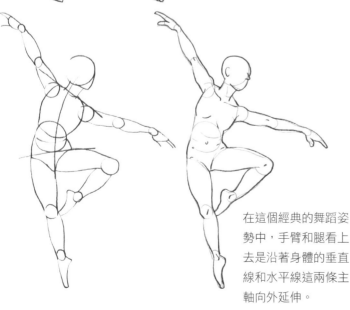

在這個經典的舞蹈姿勢中，手臂和腿看上去是沿著身體的垂直線和水平線這兩條主軸向外延伸。

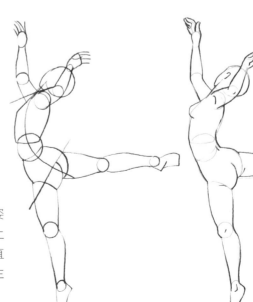

身體的每個部位都可以往不同的方向延伸。

# 以極細細字筆完稿

細字筆可畫出相當均勻的線條。由於筆尖一般呈管狀，所以要畫直線時，得把筆直直握挺，垂直紙面。

首先，重新描繪整個人物，然後盡可能擦掉打草稿時畫的鉛筆線。

接著產生體感。畫第一批短斜線，可以按照身體不同部位的走向，往不同的方向來畫。

之後再畫上交錯的筆觸。往不同的方向畫，便能創造出動態感。

最後再加上密集的筆觸，畫得更黑以凸顯細部。

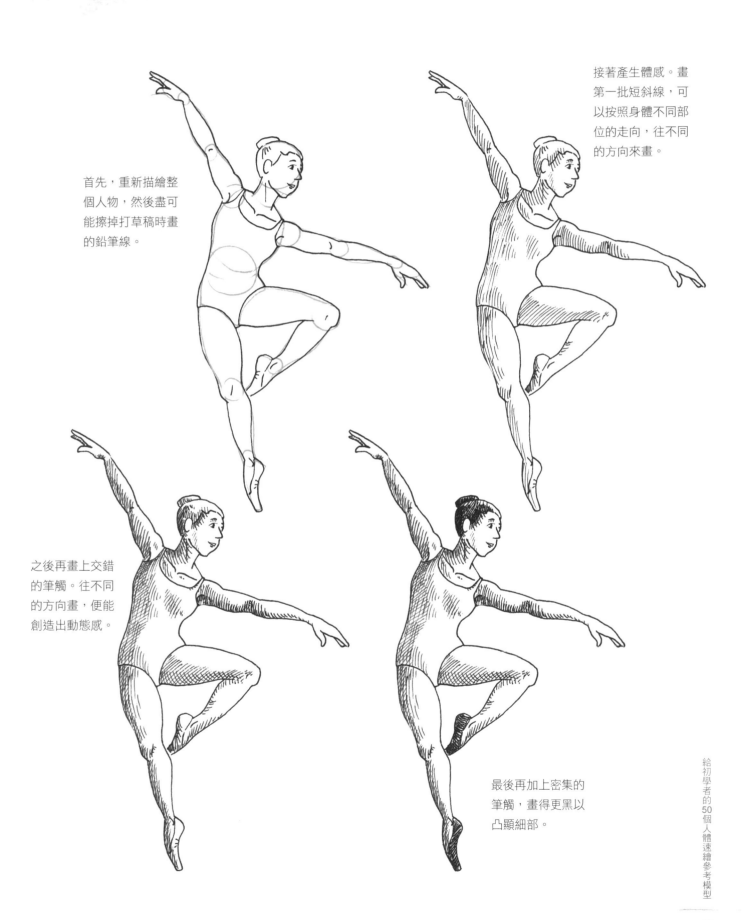

# 坐姿

坐著的人，基本上是將身體在骨盆處折疊起來。這個位置會使得大腿位於水平線上，因此構圖時可能要考慮透視問題——當然這也取決於觀看的視角。

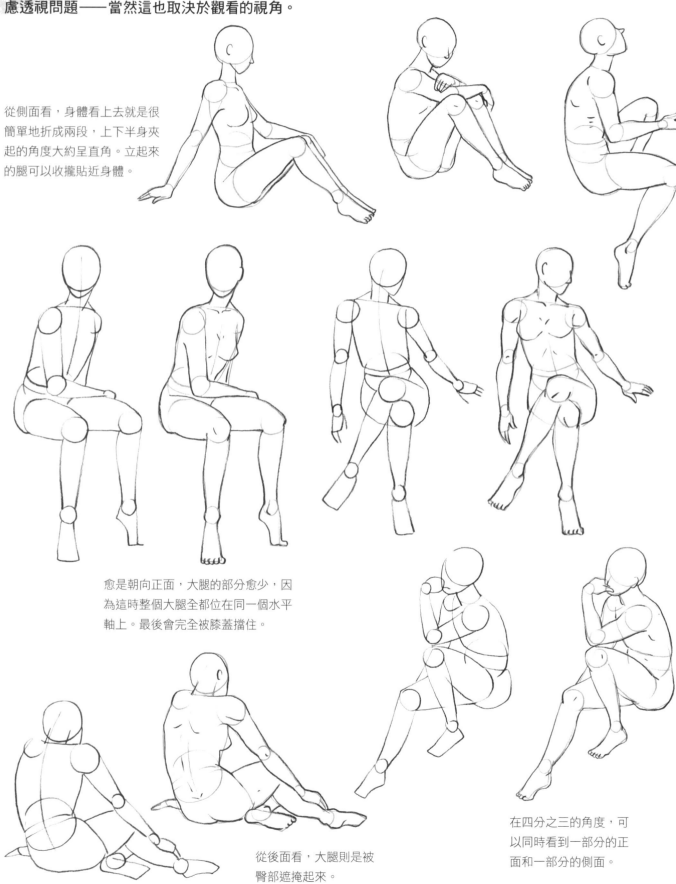

從側面看，身體看上去就是很簡單地折成兩段，上下半身夾起的角度大約呈直角。立起來的腿可以收攏貼近身體。

愈是朝向正面，大腿的部分愈少，因為這時整個大腿全都位在同一個水平軸上。最後會完全被膝蓋擋住。

從後面看，大腿則是被臀部遮掩起來。

在四分之三的角度，可以同時看到一部分的正面和一部分的側面。

# 使用無木鉛筆和素描鉛筆完稿

以麵包、手指或紙擦塗抹時，能夠使無木鉛筆的線條產生較柔和的筆觸。愈軟的素描鉛筆（B的數值愈高），畫出來的線條會愈黑。

一開始先以素描鉛筆重畫一次輪廓和細節，然後盡量擦掉草圖中的鉛筆線。

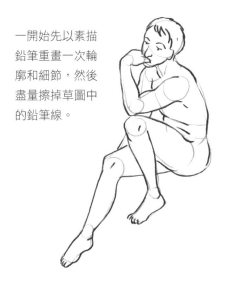

以無木鉛筆來畫陰影區。填滿密集的小線條，下筆時不要太用力。

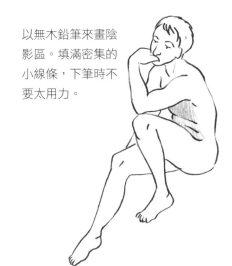

輕輕塗抹這些線條，使線條模糊。

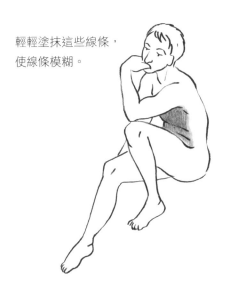

所有的陰影都可以用這種方式來繪製。

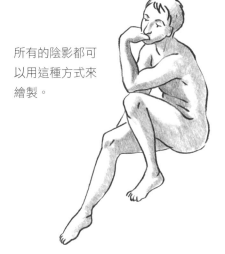

再用無木鉛筆條畫一次陰影，加深陰影，這樣也能突顯受光面。

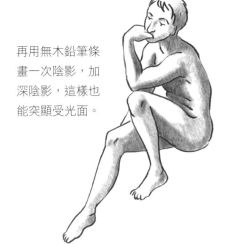

最後，可以用無木鉛筆條加上一些線條，賦予動感。

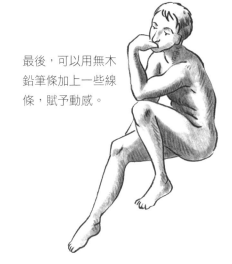

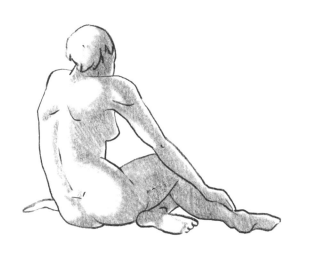

# 躺著的人

在臥躺的姿勢中，整個身體處於水平軸上，構圖時可能要考慮透視原則。

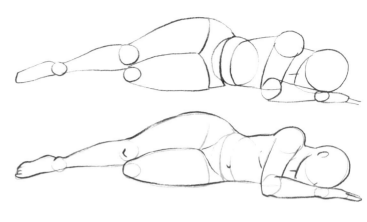

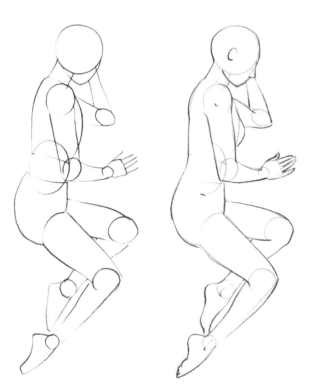

躺著時，身體的重量會將胸部帶往地面，臀部和大腿的線條也位於同一條線上。這會讓骨盆有一點往身體的中心軸扭轉，同時提高另一側的臀部。

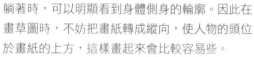

躺著時，可以明顯看到身體側身的輪廓。因此在畫草圖時，不妨把畫紙轉成縱向，使人物的頭位於畫紙的上方，這樣畫起來會比較容易些。

身體扭轉的方式就與站立時相同，只不過水平線會因為透視的關係而有所改變。原則上，身體所有與地面平行的部位都得考慮透視問題。

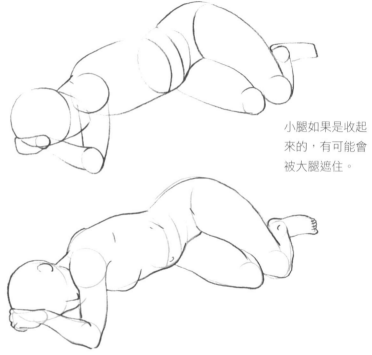

小腿如果是收起來的，有可能會被大腿遮住。

身體各個部位的大小比例，都會因為視角不同而有顯著變化。

# 使用多支麥克筆完稿

可以用筆芯粗細不同的麥克筆，藉此區分個別細部和陰影。

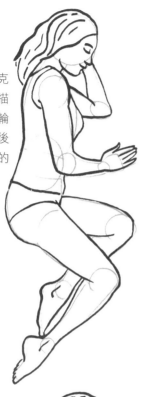

先從較粗的麥克筆開始，重新描繪整個人體的輪廓和細部。然後塗掉鉛筆草圖的線條。

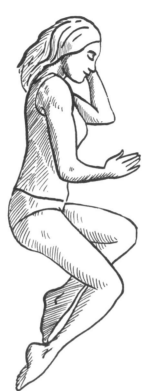

以稍細的麥克筆來畫陰影。在身體的一側畫上短斜線。

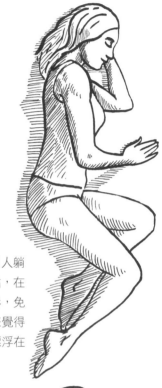

可以充分利用人躺在地上這一點，在周圍畫上陰影，免得讓人看起來覺得這具身體是漂浮在空中。

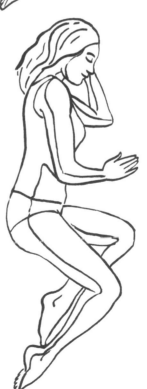

或是改用較粗的麥克筆，把陰影畫在另一側，這樣一次就完成了。

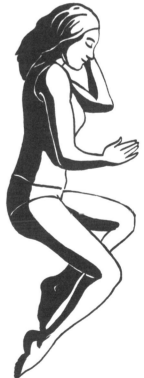

也可以拿一開始用的粗麥克筆，先畫出陰影的邊界，以實線來表示，然後把其中一邊整個塗黑。為了避免覆蓋掉細部的形狀，記得沿著輪廓線留下一條白色的細縫。

# 身形和肌肉

構圖時，通常不會畫出太多的輪廓線，這是為了先建立起身體各部位之間正確的比例關係。在此基礎上，多少可以在身體各部位添加一些曲線和凹痕，來凸顯肌肉的體感。

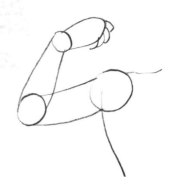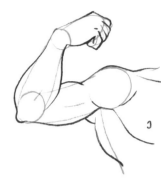

整條腿的造型主要聚焦在大腿到小腿處。

手也是如此，和肩膀相連這個地方可以畫圓一點。

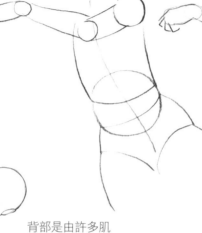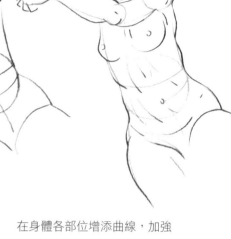

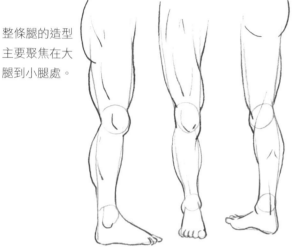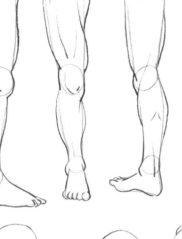

背部是由許多肌肉組成。每一塊肌肉各自獨立，在彼此相鄰處會形成折痕。這些線條也暗示它們的體積。

在身體各部位增添曲線，加強體感。例如側面的輪廓線，也不要忘記為腹部或背部加入肌肉的凹痕。

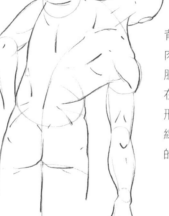

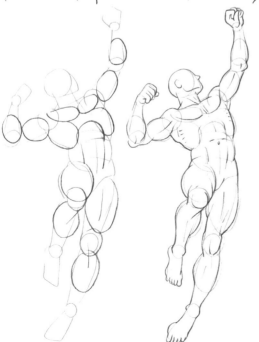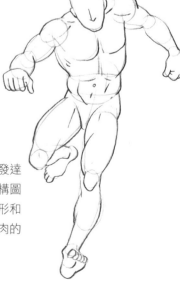

要畫一個肌肉發達的人，可以在構圖時增加一些圓形和橢圓，代表肌肉的位置。

# 以沾水筆完稿

沾水筆的筆觸會比較緊繃一點，有粗有細。注意下筆時
不要太用力，墨水可能會漏出來。

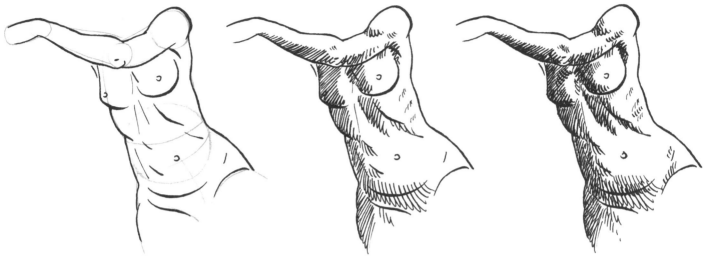

首先重新描一次人物的
輪廓，之後便可以擦掉
鉛筆的部分。這時也可
以再加上幾條線，凸顯
體積。

在不同方向逐漸添加幾層陰影，
透過光影突顯體感。

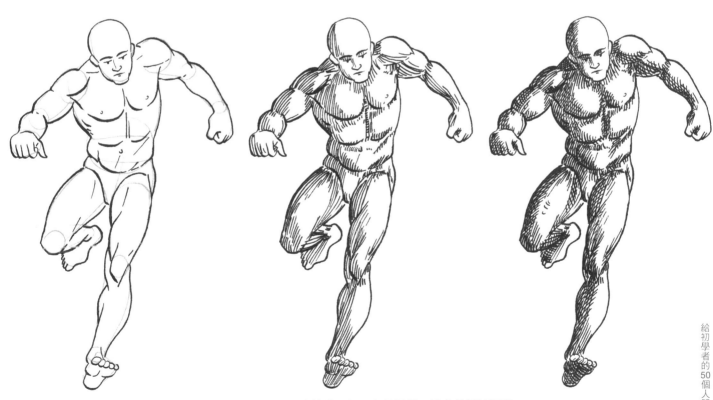

重新描繪人物後，便可加入陰影。這些陰影線可以
隨著肌肉的方向強化曲線。這時候就算完成了，如
果還想繼續，不妨在其他方向再添加另一系列的陰
影，增添動感並強化陰影。

# 不同姿態

人物的生命來自於我們賦予他的姿態,將姿勢融入故事
當中,展現其個性。

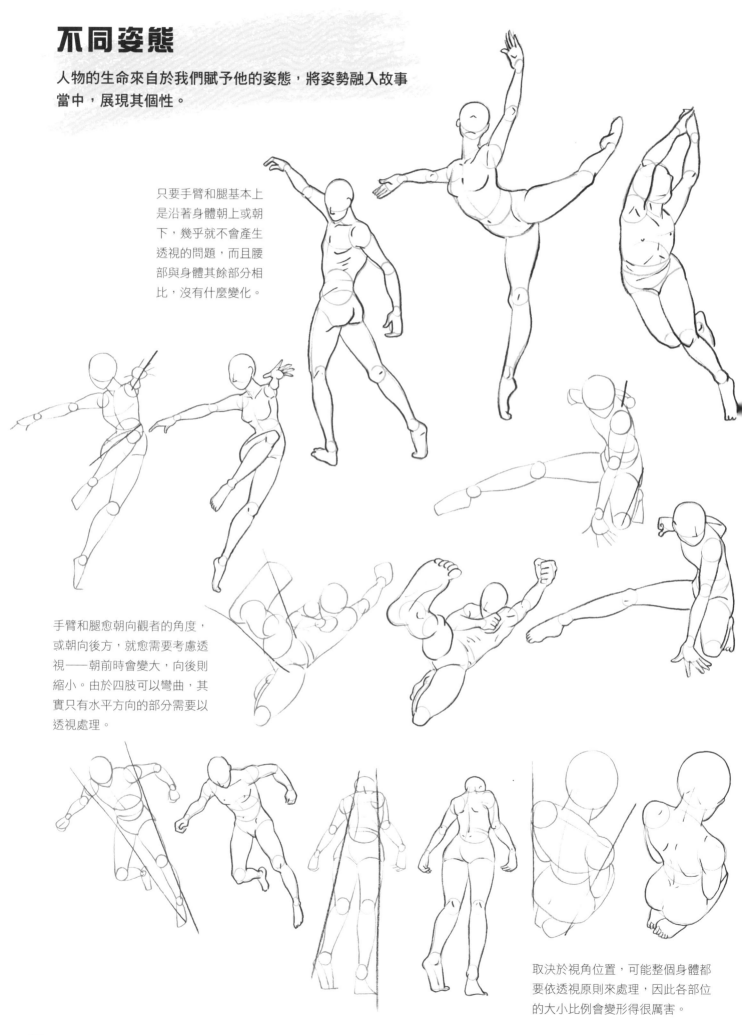

只要手臂和腿基本上
是沿著身體朝上或朝
下,幾乎就不會產生
透視的問題,而且腰
部與身體其餘部分相
比,沒有什麼變化。

手臂和腿愈朝向觀者的角度,
或朝向後方,就愈需要考慮透
視——朝前時會變大,向後則
縮小。由於四肢可以彎曲,其
實只有水平方向的部分需要以
透視處理。

取決於視角位置,可能整個身體都
要依透視原則來處理,因此各部位
的大小比例會變形得很厲害。

# 使用不同類型的鉛筆完稿

在同一幅圖上使用幾種樣式的鉛筆，可以用來區分
陰影的輪廓，營造出動態感。

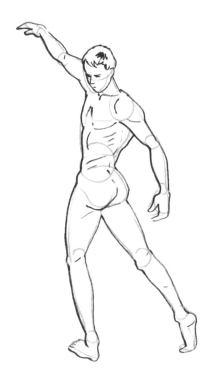
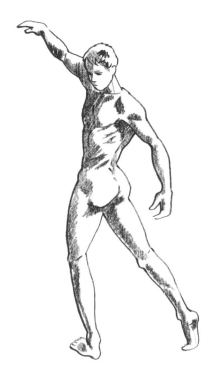
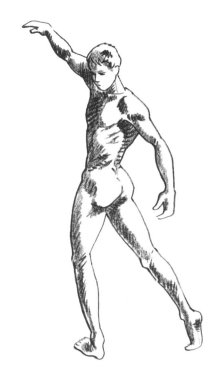

首先用較粗的鉛筆繪製人物的輪廓。接著以緊密的
線條填滿暗面，凸顯陰影，其中也可以添加一些相
間交錯的線條。

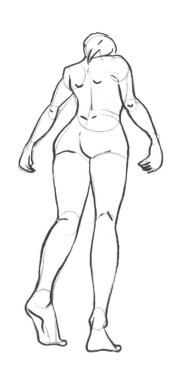
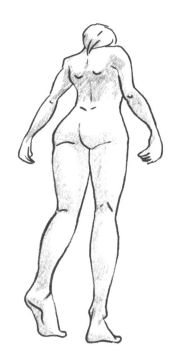
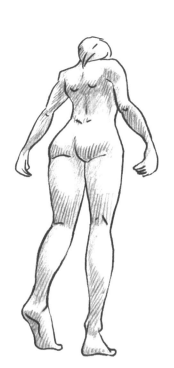

使用硬質鉛筆來畫陰影，能夠賦予皮膚天鵝絨般
的質地。要是看起來太軟了，只要用軟質鉛筆在
陰影最深的地方加幾條線即可。

# 上半身的著衣

衣服會因應身體的動作和手勢而變化,進而形成或凹或凸的褶痕。褶痕的多寡,全取決於衣服的材質和厚薄。

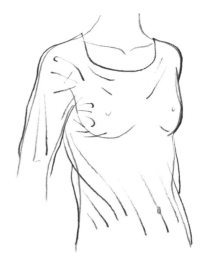

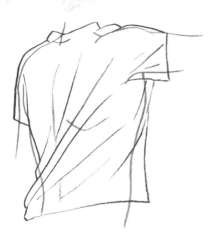

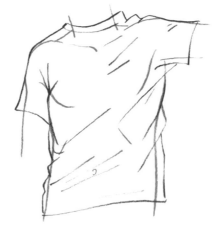

如果衣服質地較柔軟,褶皺看起來會比較圓滑。衣服覆蓋下的身體會將布料撐起、撐開,因此在身體較為凸起的部位不會產生褶皺,而是會聚集在周圍。

當人物抬起手臂時,T恤會跟著被拉起,並往同一個方向彎曲,形成褶皺。

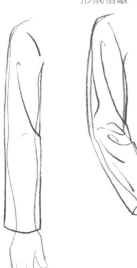

當手臂往上舉時,袖子會在手肘處形成褶皺。手臂抬得愈高,袖管上的長皺褶也會愈多。

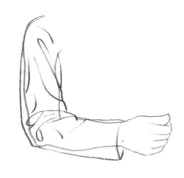

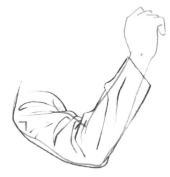

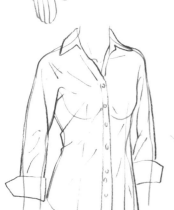

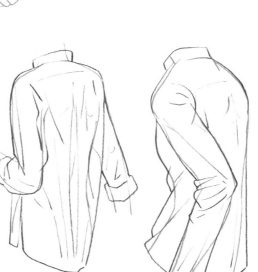

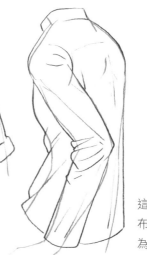

硬挺材質的襯衫會產生較長的褶皺,而且相對分明。

這件衣服的袖子上有很多褶皺,這是因為布料柔軟。背部衣料的垂墜感較明顯,因為布料的重量會將衣服往下拉,再加上背部較為平整之故。連衣帽的底部有褶痕,這是因為轉頭時會扭動布料。

# 以炭筆完稿

炭筆很黑，帶有粉感。要是好好削筆，也能夠削出很細的筆尖。只要用手指或紙板擦就可將炭筆筆觸塗抹開，模糊畫面，不過要注意這會產生多餘的粉末，必須用吹的才能從紙上清除。接著，可以用髮膠或專用的固定膠將筆觸固定在紙上。

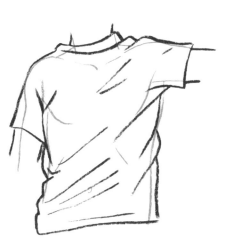

首先以大的線條描繪褶皺的輪廓。這時想要擦掉草圖的筆觸會比較困難一點。

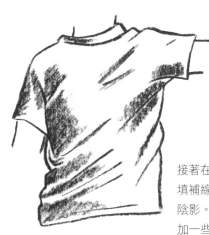

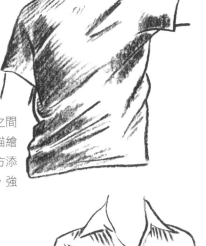

接著在線條之間填補線條，描繪陰影。在上方添加一些細線，強化動感。

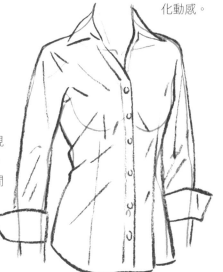

幾道筆觸就足以呈現出布料的硬挺質地，同時也完成褶皺之間的陰影。

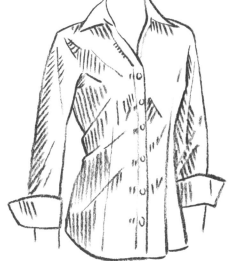

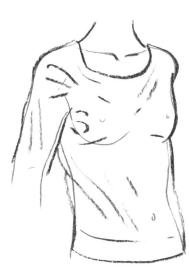

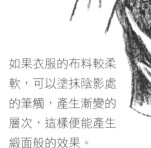

如果衣服的布料較柔軟，可以塗抹陰影處的筆觸，產生漸變的層次，這樣便能產生緞面般的效果。

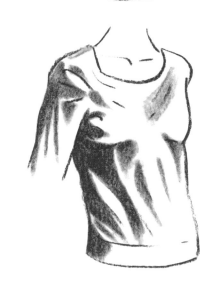

31

# 下半身的服飾

可以幫兩條腿分別畫上褲管，或是穿上裙子。布料的褶痕
取決於兩條腿或整個下半身的運動。

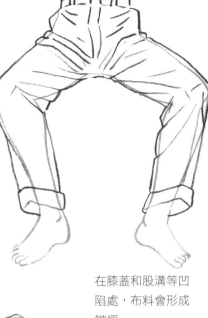

當人物呈蹲姿時，長褲
布料在折疊時會從身體
最突出的部位開始形成
線條。而當人物筆直站
立時，布料會往下掉，
不會有打褶的情況，除
非褲子的材質本來就是
皺的。

在膝蓋和股溝等凹
陷處，布料會形成
皺褶。

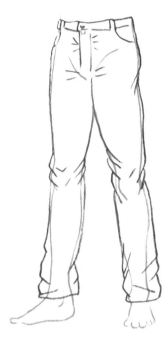

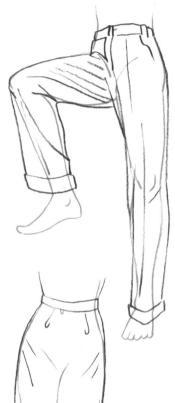

緊身褲和有彈性的褲子，
會在骨盆形成許多褶皺。
如果太長，便會在褲襠、
膝蓋和腳踝等處形成環繞
的褶痕。

長裙為鬆軟的布
料時，裙襬會向
四方散開。位處
較高的垂墜布料
也會形成四散的
皺褶。

硬挺的長裙幾乎沒有什麼
褶皺。這裡只會畫上幾條
線，表示一條腿在前時連
帶拉動布料。

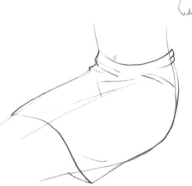

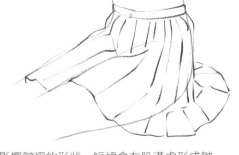

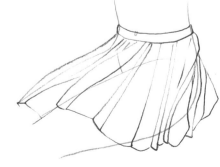

當人物呈坐姿時，裙身長短也會影響皺褶的形狀。短裙會在股溝處形成皺
褶；若是裙邊光滑貼身，其餘部分會沿著大腿落下。如果裙子是A字造型
的百褶裙，散落在座椅上時會形成新的褶痕，可能較為圓滑，也有可能硬
挺，取決於布料的質地。

# 以兩支麥克筆完稿

使用兩種不同筆芯的麥克筆，產生粗細效果。

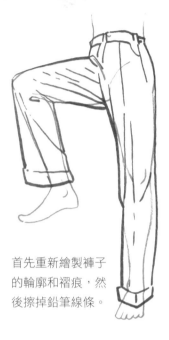 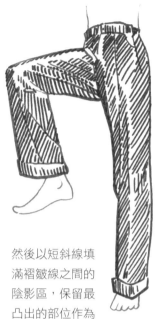 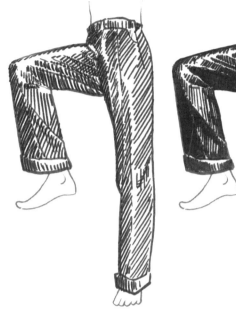

首先重新繪製褲子的輪廓和褶痕，然後擦掉鉛筆線條。

然後以短斜線填滿褶皺線之間的陰影區，保留最凸出的部位作為受光面。

再來就慢慢地添加陰影，創造出布料的「調性」。但要注意這裡不是要讓陰影浮現，而是要展現受光的部位。

百褶裙上有許多突起區域，也有很多細節，這些我們都不希望在創造「調性」時卻失去了。因此有必要先區分好黑色區域和亮面。

短斜線的方向，也會影響到我們對布料質地的軟硬感受。

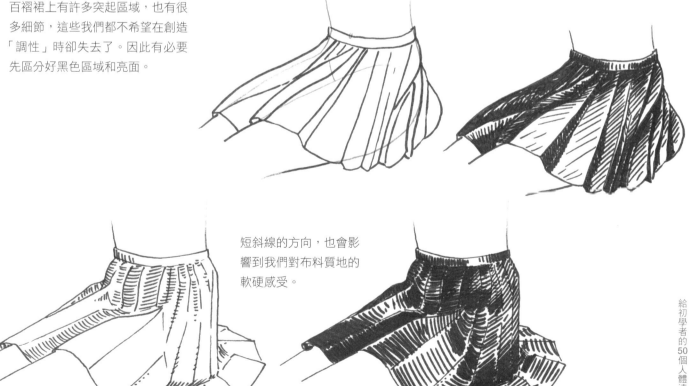

# 布料的皺褶和褶紋

除了隨著身體擺動，布料也可能透過折疊產生變化，由此產生各式各樣的衣服樣式和形狀。

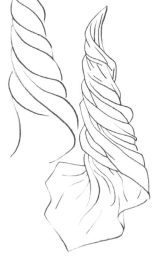

將布料推擠到手臂上時，它們會聚集在一起，形成好幾個圈，其中會形成一些向內凹的小褶痕。

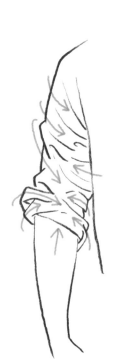

將一塊布扭緊後再鬆開，會出現較平滑的皺褶，就像波浪一樣。

扭轉一塊布時，會產生長長的S形褶皺。

將水平線上的布織物上上下下地收合折疊，讓一個曲線在上，一個在下。織物的褶皺在下垂時會散開。

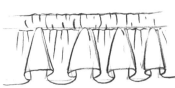

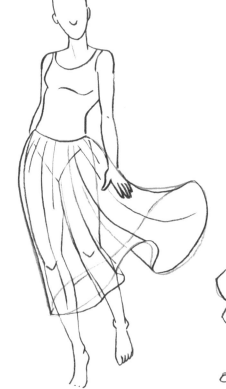

長裙的基本原則也一樣。

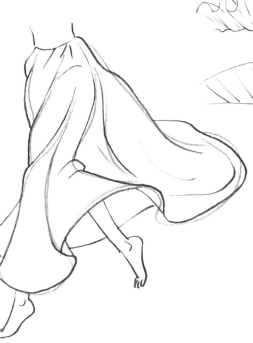

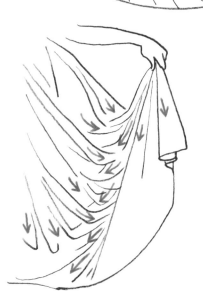

拉起一大片裙襬，凹陷處會形成許多曲折的褶皺。

# 以軟性素描筆完稿

B 數較大、筆芯較粗的軟性素描筆能夠畫出很美的黑色。輕輕下筆，可以畫出較柔和的線條，還會帶有粉感。但請留意，這種筆觸較不易擦乾淨。

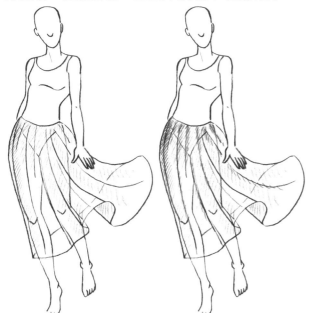

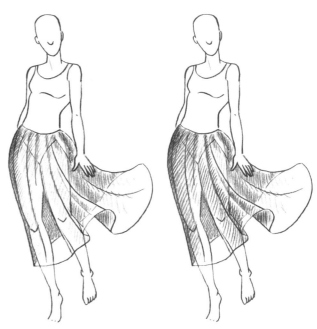

想要產生透明感，首先可以用短斜線填滿布料的褶痕，在裙襬邊緣和褶皺的上方留下一點白色，便能產生光穿透布料的效果。

接著慢慢塗黑，在腿後的部分加上更多線條；至於前方的裙子，在沒有要表現裙子厚度的地方，則要保持透明感。

想要強調布料的擺動和質地柔韌時，可以沿著之前畫出的彎曲方向加上筆觸，這樣裙子的陰影和裙內會變得更深。

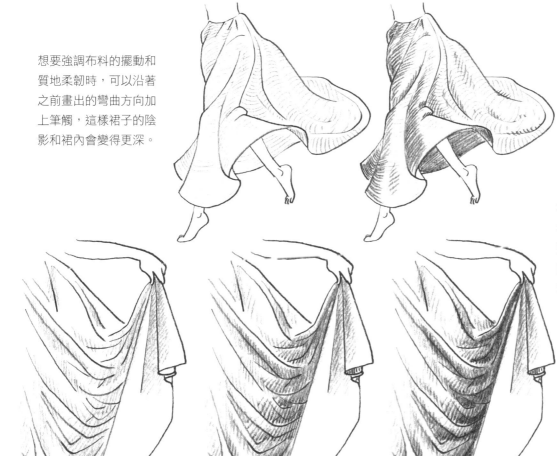

在一片有很多褶紋的布料上，可以將顏色強度集中在最多褶皺的地方，而大片的光滑部分仍然很清晰。

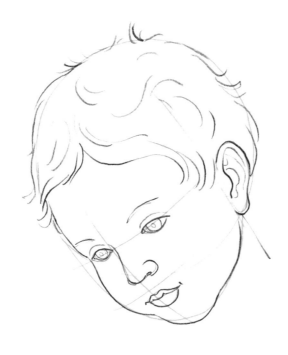

# CHAPITRE 2

# 畫前準備

要畫好一張臉似乎很困難，我們該如何掌握所畫對象的
臉部特徵，畫出逼真且神似的鼻子和眼睛呢？

首先我們可以借助一些相當簡
單的比例規則，要畫出自己的風
格和表現手法其實並不需要按部
就班地畫。畫臉的重點在於將每
個元素擺在適當的位置，使臉不
至於「塌陷」。一旦能融會貫通
這幾個比例標記，很快就可以自
在地畫畫。

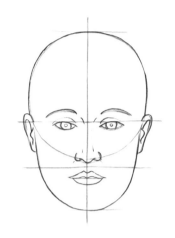
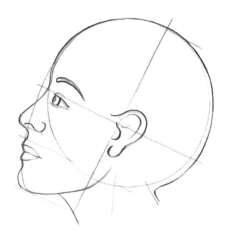

每張臉孔都是不同的，這取決
於是直接看著人畫，還是依照自
己的想像而畫。此外也要看所畫
對象是男是女、來自哪個國家或
區域。所有這些因素都會影響到
臉部比例的構圖，當然也會改變
組成臉的不同元素的形狀。

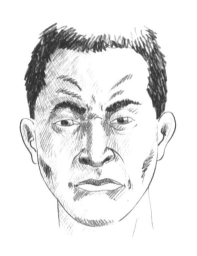
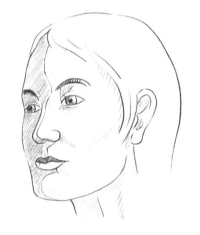

我們經常想把認識的人的臉畫下來，
但畫完之後，發現根本與本人不像。不
過，要是只看著這張畫，不與本人（不
管是真人還是照片）比較，我們會發現
多少還是能夠認得出這個人。

同樣地，要是我們把這張畫遞給別人
看，他們也很可能會認出畫中人。這是
怎麼回事？即使我們的畫不能重現所
有細節，還是能捕捉到一些個人特徵。

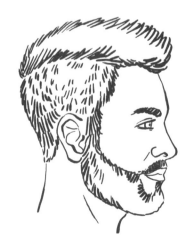
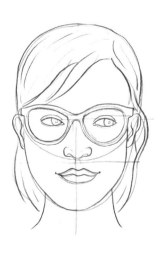

因此，畫臉孔時首先得確定這人
的特徵，諸如下巴的形狀、眼角下
垂的角度、前額的高度……。然
後就把重點放在這些確定的元素
上，以此為基礎來構建臉的其餘部
分。不要害怕稍微誇飾一下這些重
點。眼鏡或鬍鬚等配件或特點也是
畫臉時要好好善用的輔助元素。

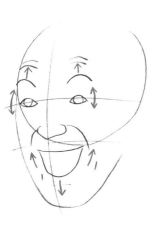
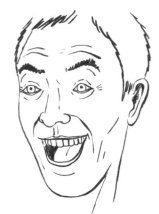

要學習如何表現表情和情緒，最好的方式是在鏡子裡觀察自己。微笑一下，觀察臉上紋路的走向，哪些地方上揚，哪些下沉。可以想像有隱形的箭頭標示出這些紋路的動向。

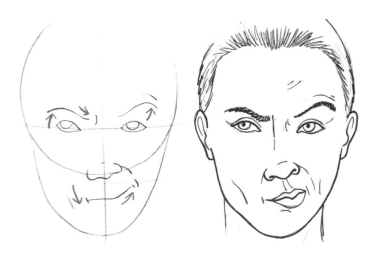

有上千種方法可以畫出鼻子、嘴唇或眼睛。要寫實地表現一張臉，也有很多方式，這取決於我們對模特兒的個人看法。可以用簡筆勾勒，也可以用自己的風格呈現，甚至加入更多細節。

觀察和練習的次數愈多，對人臉特徵的覺察就會愈敏銳。有的時候，可能在畫完的剎那覺得這張臉已經達到完美的平衡，但隔天就沒有這種感覺了。各位無須氣餒，只要問自己哪裡出錯，再重畫一張就好。想要進步，就只能一張一張細細琢磨，無論過程中畫來順手，還是困難重重。

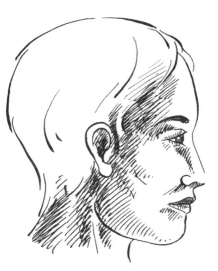

接著，要畫得更細緻時，任何筆都可用上，這視自己所要的效果而定。有些筆如鉛筆、無木鉛筆（或稱純鉛條），或是磨損的麥克筆等，只要稍微用力，就能畫出顏色更深沉的線條。其他如某些種類的原子筆、麥克筆和毛筆等只要下筆就會立即變黑，幾乎沒有讓人猶豫的餘地，不過使用這類筆比較容易塗改構圖。鋼珠筆很有趣，因為它既柔軟又不張揚，同時還能提供美麗的黑色。雖然無法抹去，但可以加一點水或其他溼畫法來繼續修改。

臉孔儘管複雜，但其實是由簡單的幾何形狀所組成，不外乎是圓形、橢圓形、直線和夾角……。

首先從草繪一個簡單形狀的框架開始畫起，有如建築的「鷹架」，再詳細描繪，重新繪製輪廓，加以修飾。要畫這樣的草圖，素描鉛筆是最容易繪製細部和擦塗，可以幫助新手順利上手。

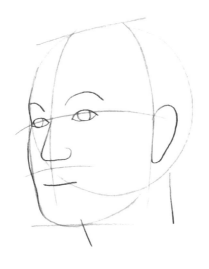
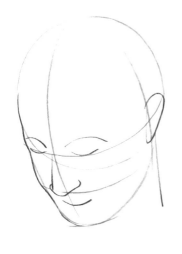

無論偏好哪種技巧，都要花點時間觀察、琢磨並接受自己的錯誤。
每個錯誤都能促使你認真端詳，每一次的嘗試都會加強你的手感。

# 正臉的基本要領

可以依照一些簡單的比例規則來畫一張臉，這會讓畫面有一定的穩定性，並賦予一些真實感。

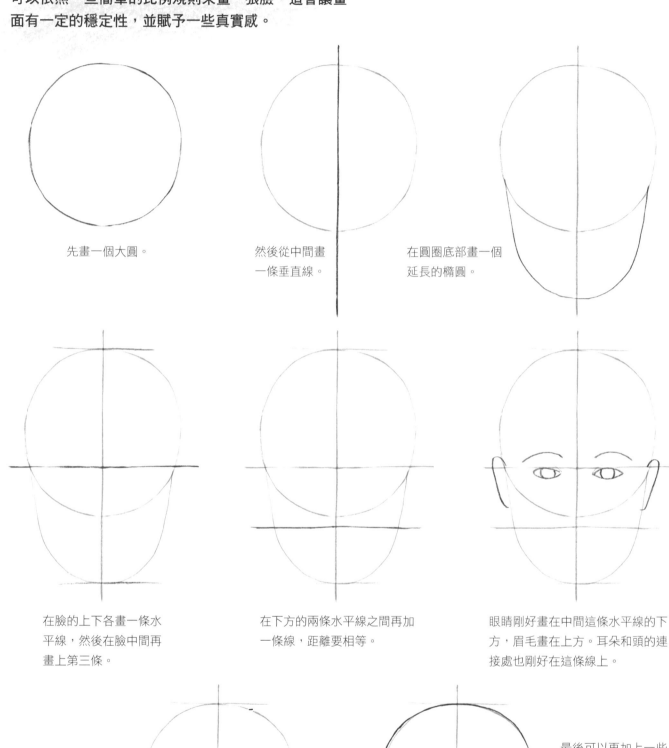

先畫一個大圓。

然後從中間畫一條垂直線。

在圓圈底部畫一個延長的橢圓。

在臉的上下各畫一條水平線，然後在臉中間再畫上第三條。

在下方的兩條水平線之間再加一條線，距離要相等。

眼睛剛好畫在中間這條水平線的下方，眉毛畫在上方。耳朵和頭的連接處也剛好在這條線上。

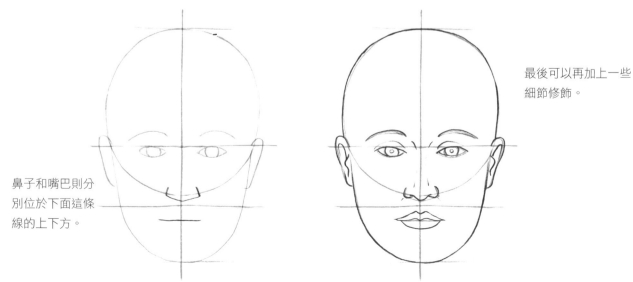

鼻子和嘴巴則分別位於下面這條線的上下方。

最後可以再加上一些細節修飾。

# 以鉛筆完稿

要讓圖像更生動，可以畫上陰影增加立體感，並
且描繪細節加深存在感。

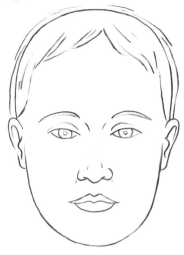

在擦掉草圖的線條
時，可以加上頭髮
等臉部的細節。

素描鉛筆依照粗細濃淡分成很多
種，不過也可靠下筆的施力輕重
決定線條的深淺。

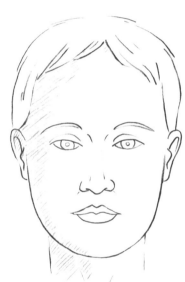

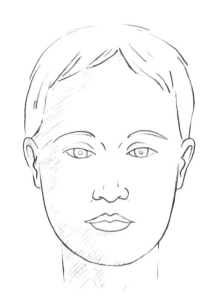

要呈現立體感，得先決定光源的
方向以及臉受光部分。陰影就畫
在受光區域的相對處。

描繪陰影時，可以從輕輕畫上短
線開始，慢慢添加。

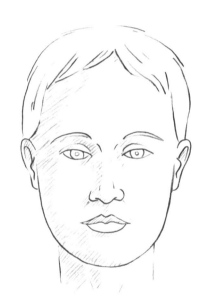

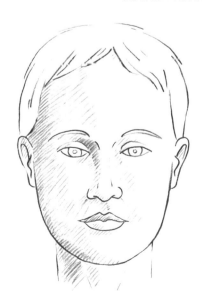

要擴大陰影區時，應
該從最初畫的陰影開
始加深加重，往外擴
散。這個步驟務必要
循序漸進，免得讓畫
面變得太沉重，也能
保留受光面。

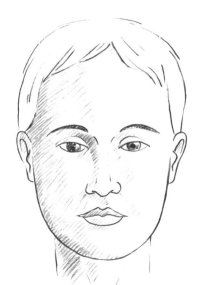

最後加強細節，
比方加深瞳孔或
是眉毛，這樣會
更吸睛，也比較
生動。

# 側臉的基本要領

側臉比較容易畫,因為不用處理太多的透視。不過還是要注意頭顱的後部,必須想辦法表現足夠的立體感,否則看上去很容易變得扁平。

側臉僅會看見一個耳朵,要將這個耳朵放在垂直線與水平線交會的中心。側臉角度的耳朵大致會形成三角形,與頭顱相對。

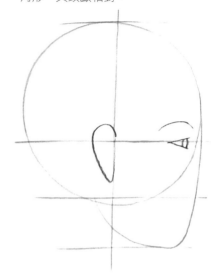

一開始的構圖與畫正面的方式相同。

臉下方的橢圓形這次要往中垂線的一側偏去,而且底部要畫得更尖。

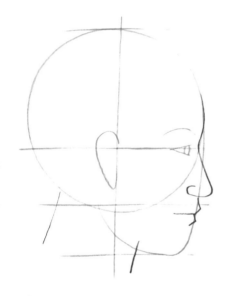

沿著橢圓形的邊緣畫上鼻子和嘴巴,鼻梁會在眼睛的位置向內凹。

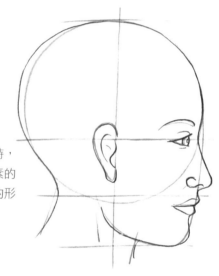

重新描繪臉部的細節時,選擇要加強臉部各元素的哪些部分,例如下巴的形狀、鼻孔和嘴唇等。

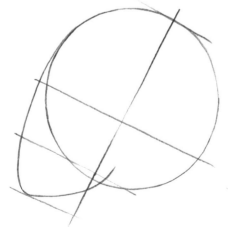
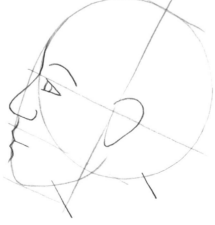
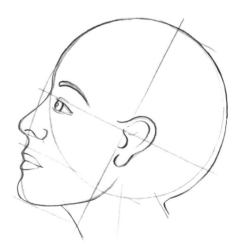

無論臉是朝上還是朝下,基本原則都一樣,改變的只有構圖時的線條,以此來決定臉部傾斜的角度。以上圖為例,抬頭時只有脖子會伸展開來,不在原來的垂直軸上。

# 以沾水筆完稿

使用沾水筆會比較緊張一點，由於這種筆會刮紙，但線條卻更為細緻，能夠畫出緻密或細長的線條。但要特別注意墨水的用量，要是沾得太多，可能會將墨汁滴在紙上，弄髒整幅畫。

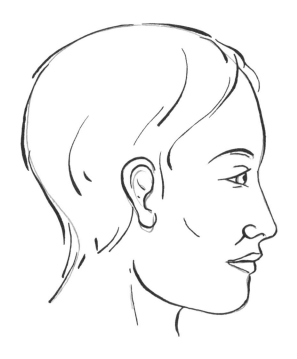

首先重新描一次臉部的主要線條和輪廓，等墨水乾了，就可以擦掉之前用鉛筆畫的線條。

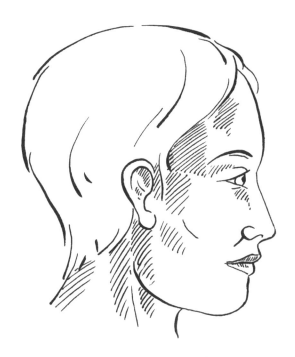

添加短線，增加立體感。

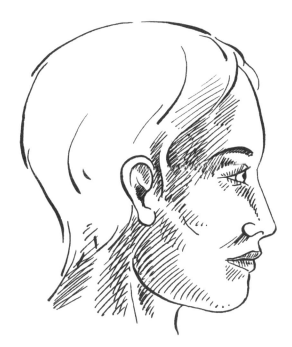

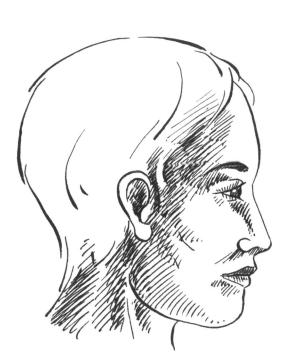

繼續在陰影處疊加短線。陰影畫得愈深，愈能凸顯細節。

# 四分之三臉的基本要領

帶有角度的四分之三張臉是最難畫的，因為此時有一半的臉
看上去是在一個曲面上，整顆頭比較立體。

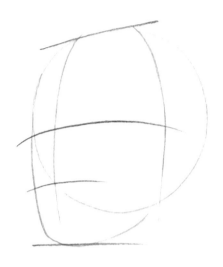

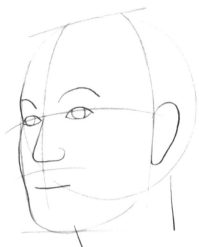

畫臉永遠都是從畫圓圈開始，這樣就
不會忘記頭顱是有體積的。不過這時
的臉部輪廓線條都要變成曲線，下巴
則在臉部的中線和下緣之間。

臉上各元素的位置依舊和畫正臉或側臉時一樣，
位於相同的線上。臉另一側的空間因為鼻子挺出
而減少，變得更小。

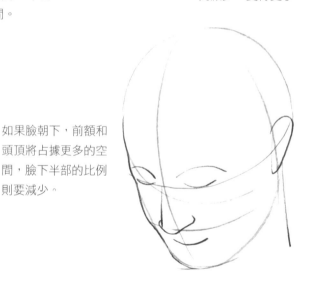

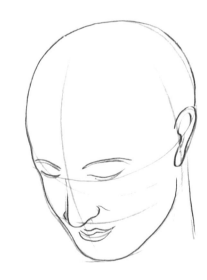

如果臉朝下，前額和
頭頂將占據更多的空
間，臉下半部的比例
則要減少。

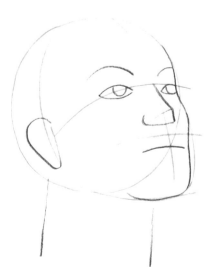

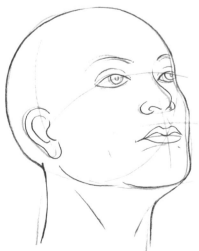

如果臉朝上，下巴和下頜就會占
據更多空間。前額會往後退，鼻
子的下方也會露出來。

# 以加粗的軟質鉛筆完稿

除了以力道控制鉛筆顏色的深淺，也可以選擇筆芯較黑的筆。鉛筆一般會標有 H、B 等編號，B 的數值愈高，筆芯就愈軟愈黑。

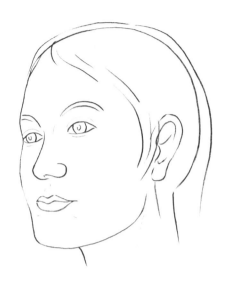

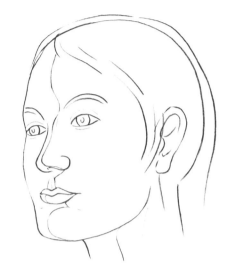

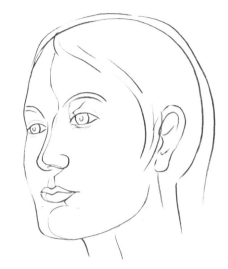

在繪製完臉部細節後，可以輕輕勾勒陰影區的邊緣。

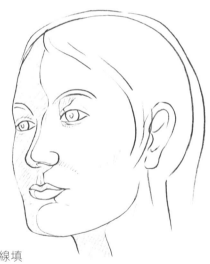

然後以細短線填滿陰影區域。

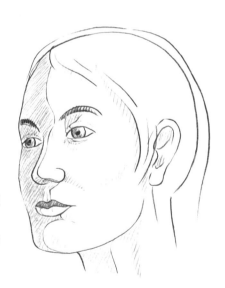

在一開始的陰影區繼續加上短線，強化陰影，最後再加上細部的明暗對比。

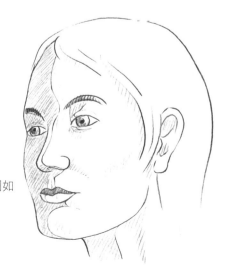

擦掉部分結構線條，例如被頭髮蓋住的頭顱。

# 仰望或俯視的臉

選擇一個鮮明的視角，就可以創造出一種效果或氛圍，我們便能
夠透過畫作講故事。

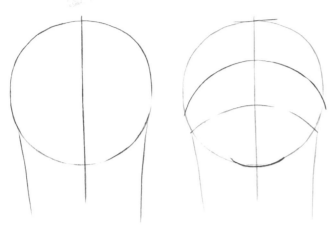 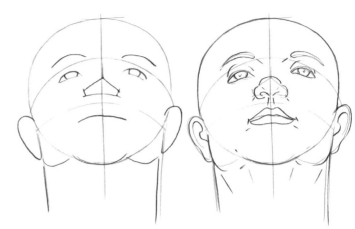

若是從下方往上看一張臉，會發現下巴消失了，與頭顱融合
在一個圓中。脖子這時的比重變大，可以看到下頷。

將臉的各個元素沿著線條與曲線畫出，畫的時候
要順著這些線的走向。

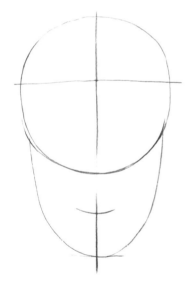 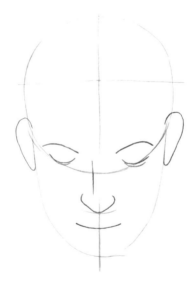 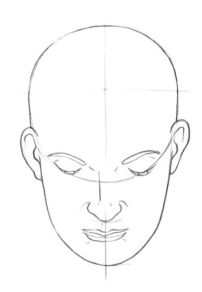

若是從上方往下看一張臉，頭頂會變得非常明顯。原本的水平線會向
下彎，變為曲線；眼睛則落在圓圈的底部。

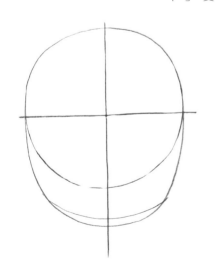 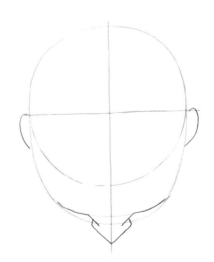 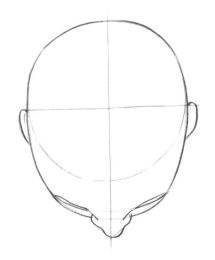

臉愈朝下，臉部的細節就愈少，頭頂占的體積變得愈大。

# 以無木鉛筆完稿

無木鉛筆整枝都是由筆芯構成，粉性很高，用手指
或麵包屑摩擦，就能將線條暈開。

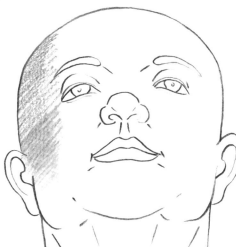

稍微抓大概的位置
就可以開始。下筆
不要太用力，然後
摩搓筆觸，使線條
變得模糊。

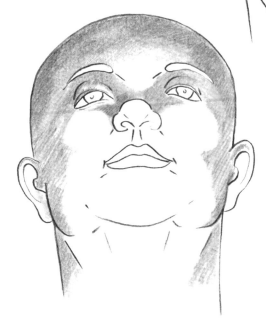

接下來，繼續在所
有已經抹開的陰影
區疊加新的線條。

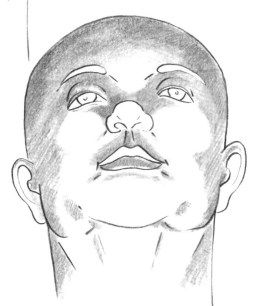

接著塗黑要強調
的細部。

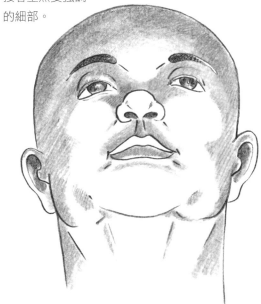

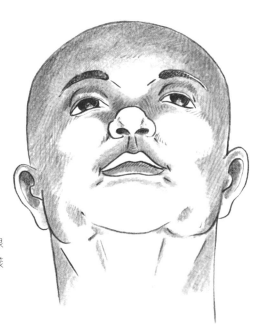

某些地方可再加一些線
條，不必再塗抹，這樣
看上去會更有活力。

# 眼睛

簡單的形狀就可以讓眼睛看來煞有介事。整體來看，這些形狀要十分簡化，因為眼睛在臉上的比例並不大。

從中心的虹膜和瞳孔這兩個圓開始。

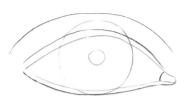

接著以杏仁狀的造型圈起兩個圓，兩端要有點尖。至於眼睛張得多大，全取決於你想要傳達的表情。

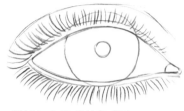

最後加上睫毛就完成了。

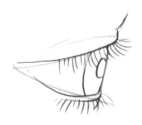

若是從側面看，杏仁狀的眼睛會縮小一半。

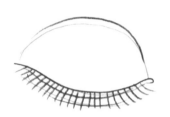

在畫快要閉上的眼睛時，要凸顯眼瞼的圓形立體感。

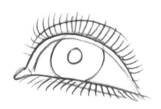
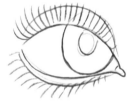
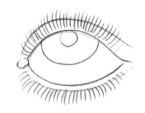

若是視線往上，眼睛的底部會變得比較平，比較沒有這麼彎曲。

瞳孔的位置隨意許多，可以擺在整個眼球上的任一點。

當瞳孔位於眼睛的頂部時，眼瞼會張至最大。

如果是向上或向下看，眼瞼的邊緣會隨著視線方向而彎曲。

# 以鋼珠筆完稿

鋼珠筆就像鉛筆一樣，可以用很精細的方式表現線條的強度，能夠從淺灰色一直畫到深黑色。

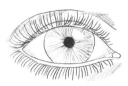
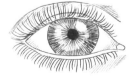
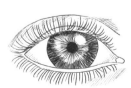
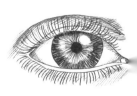

剛開始時不需要太用力，以疊加線條與加重筆觸的方式逐漸加深。

在虹膜中，沿著半徑畫上放射狀的線條，光線反射的位置要記得留白。

# 鼻子

鼻子的構圖比較複雜一點，有突起也有凹陷，而且
全都要考慮透視。不過畫側面時會容易許多。

畫正面的鼻子時，先畫一條直線，垂
直地將底部一條短的橫線分成兩半。
接著在中心加上一個大圓，然後在兩
旁各加一個較小的圓。

接著畫鼻梁的兩側以及鼻孔，有
點像是橫擺的逗號。

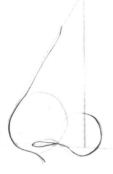

畫側面時，整個鼻子
可以放在半個三角形
中，這時只會看到一
個鼻孔，

從小圓圈開始畫一個
逗號，朝著大圓方向
繞一圈。

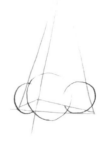
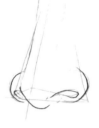

四分之三臉的鼻子最為複雜，可以畫一細長的金
字塔形來輔助，將小圓圈畫在底部三角形中。在
鼻子朝向的那一側，鼻孔會變得較小。

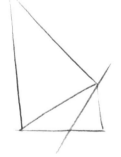

仰視四分之三臉的鼻子時，要將大圓圈與金字塔的底部
拉高，鼻孔隨之傾斜。

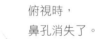

俯視時，
鼻孔消失了。

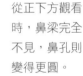

從正下方觀看
時，鼻梁完全
不見，鼻孔則
變得更圓。

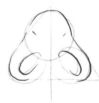

# 以鉛筆完稿

鉛筆線的走向要隨著斜度和曲線方向改變。

開始時，先畫上淡淡的陰影，視
鼻子大小調整範圍。鼻孔處可以
放心地加深，這樣看起來孔洞才
有深度。

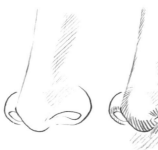
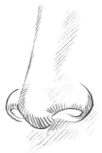
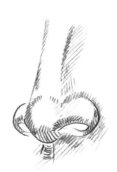
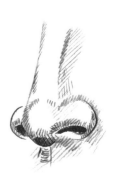

給初學者的50個人體速繪參考模型

# 嘴巴

嘴的形狀比較容易掌握，但千萬別忘了要畫出嘴唇的厚度。

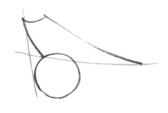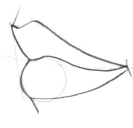

要畫側臉的嘴時，先畫一個小圓圈，接著在上方畫一個傾斜的形狀。

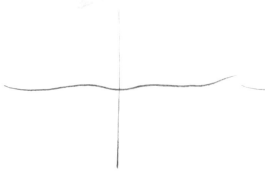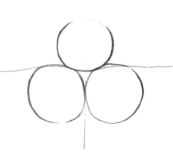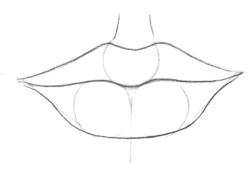

從正面觀看，可畫一條有起伏的水平線，再畫一條垂直線等分。

再畫上3個圓圈，這有助於提醒我們嘴唇的體感。

將水平線的兩端和圓的頂部連接起來，便完成了嘴形。

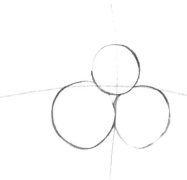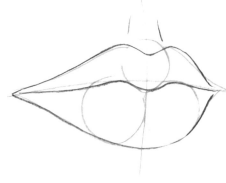

在四分之三的角度下，嘴巴的水平線會有個弧度，因此畫圓圈時要注意透視關係。

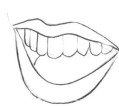

畫張開的嘴時，嘴唇會向兩側伸展，體積變小。最後利用垂直的中央線畫上牙齒。

# 以細字筆完稿

細字筆或插畫筆不會產生濃厚深淺的變化，畫出來的線條相當均勻。

然後沿著嘴唇的曲度來添加陰影線，這裡要畫得清楚些。在凹陷處會有較多的陰影，嘴唇厚的地方則線條愈少。

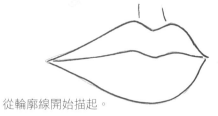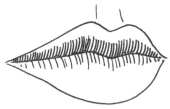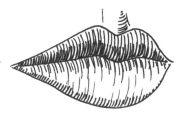

從輪廓線開始描起。

# 耳朵

不必畫出耳朵所有的細節，幾條線就很有用。也可以增加一點寫實感，讓人認得出來這是耳朵即可，特別是在整幅畫中耳朵所占的比例很小的情況下。

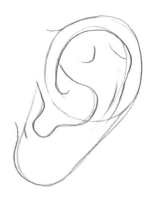

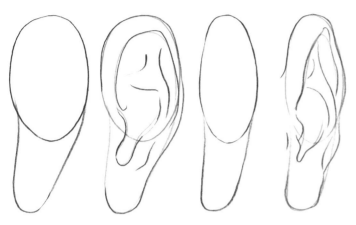

愈接近正面，耳朵的透視感就愈強，形狀也變得更平坦。

要畫近處的耳朵時，先畫出一個完整的圓圈，再加上長橢圓形的部分。

之後，再描繪內部的邊緣、突起、凹陷和耳洞。最好能夠觀察真實的耳朵來畫這些構造。

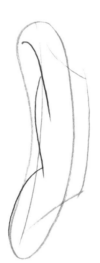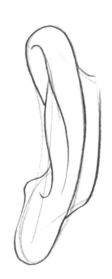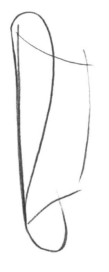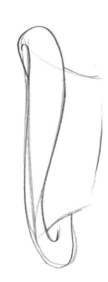

從背面看耳朵。看到的部位較少，細節也不明顯，但會看到較多後面的輪廓，以及與頭部的連接處。

# 以鉛筆完稿

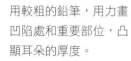

使用幾支濃淡粗細不同的鉛筆，表現出細微的變化。

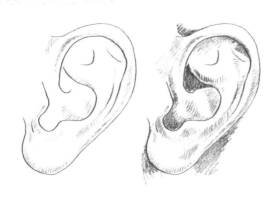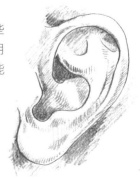

用較粗的鉛筆，用力畫凹陷處和重要部位，凸顯耳朵的厚度。

最後，再畫上一些表面的紋理。不用塗得太均勻，才能保持凹凸對比。

# 男性的臉

畫男性的臉時，為了確保容易辨認，最好針對男性
特徵稍加凸顯和誇大一些。

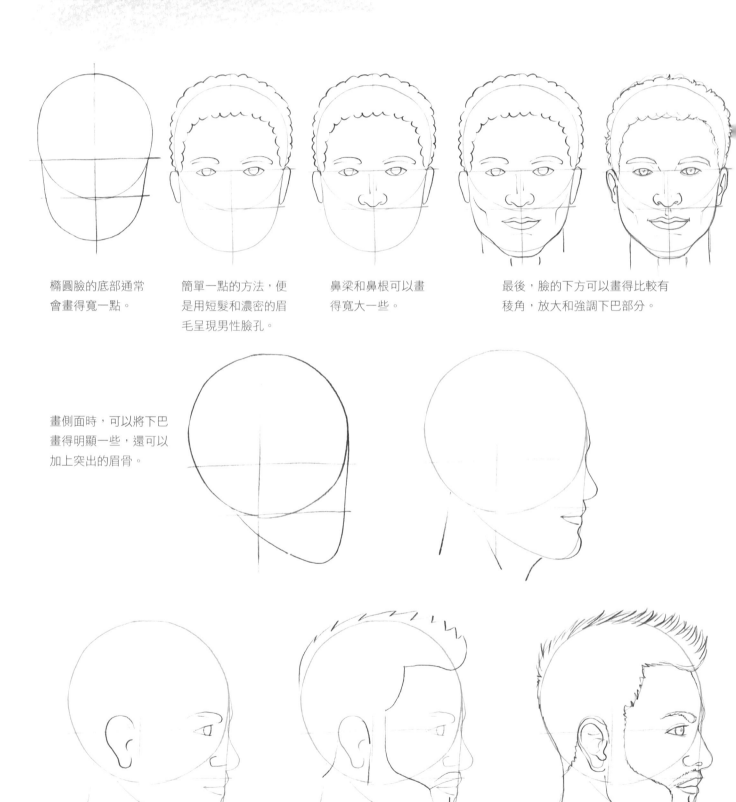

橢圓臉的底部通常
會畫得寬一點。

簡單一點的方法，便
是用短髮和濃密的眉
毛呈現男性臉孔。

鼻梁和鼻根可以畫
得寬大一些。

最後，臉的下方可以畫得比較有
稜角，放大和強調下巴部分。

畫側面時，可以將下巴
畫得明顯一些，還可以
加上突出的眉骨。

鼻翼的形狀要畫得清楚，
有點方正的感覺。

這也是畫鬍鬚的機會，只要在臉部加上這
個特徵，就不會產生分不清男女的疑惑。

# 以墨水筆完稿

這種墨水筆既可以畫細線條，也可以刷出大面積的黑色。

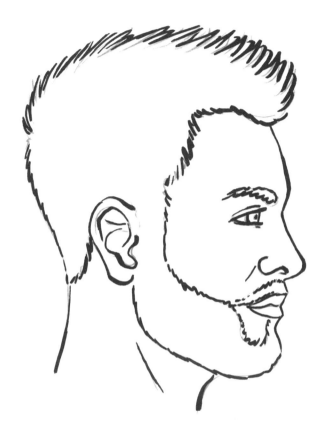

首先重新描繪所有的輪廓，可用橡皮
擦掉之前打的鉛筆稿。

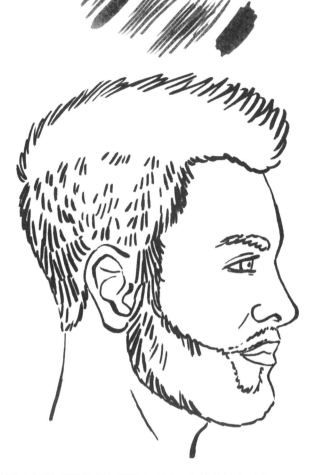

然後以短筆觸慢慢畫上頭髮和鬍鬚，將這些地方填滿，
如此便可表現出毛髮的質地和蓬鬆的效果。

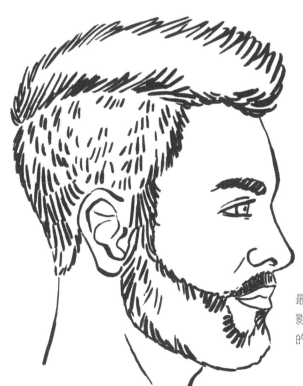

最後以筆觸加深陰
影，加上強調細節
的線條。

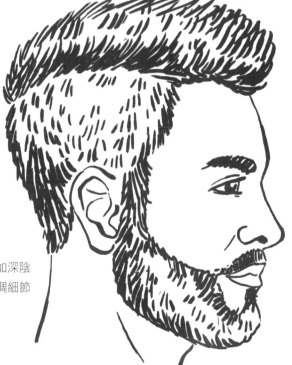

給初學者的50個人體速繪參考模型

53

# 女性的臉

這與之前畫男性臉孔的原則一樣，
也可以誇大女性的特點。

 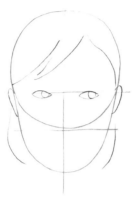 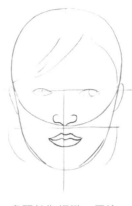 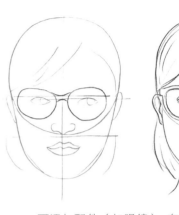

臉的底部可以畫得
較窄、較尖。

可以藉此機會來畫
長髮。

鼻翼較為細緻，唇線
清晰，下巴略尖。

可添加配件（如眼鏡），有助於構建
臉部的比例，不論臉型為何。

若是畫側面，可以強調鼻尖和下巴。
鼻翼要畫得細膩，眉毛較細長。

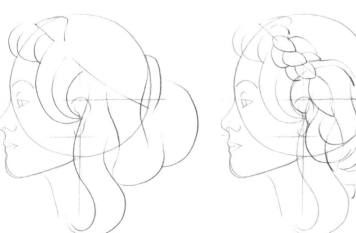 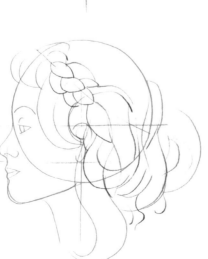 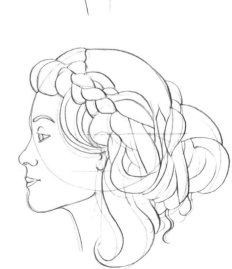

這也是練習畫童話故事中
複雜髮型的機會。

# 以鉛筆完稿

鉛筆可以細膩且精確地展現出細微的差異。

完稿時，可以選擇保留一部分的草圖，不必完整地描出整個頭。有些地方不特意凸顯臉龐的肌理，反而能給人留下一種細膩和青春洋溢的印象。

順著髮結扭轉的方向畫入線條。

在各個髮結交界處疊加線條，突顯陰影。髮束交錯的下方要畫得比較清楚，才能突顯每個髮結的體積。

# 年老的臉

在臉上加的細節愈多，整張臉看起來就愈老。

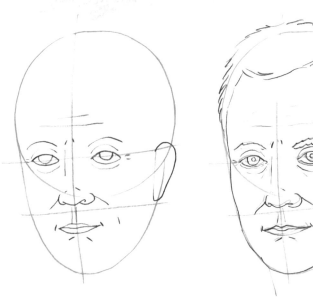

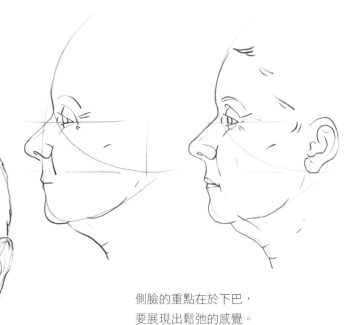

側臉的重點在於下巴，
要展現出鬆弛的感覺。

要畫稍顯老態的臉，可以增加一些細節。只要幾道
皺紋即可，不用改變臉的基本結構。

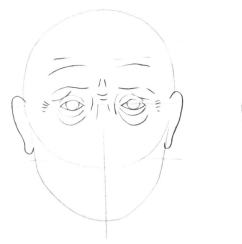

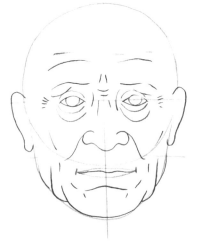

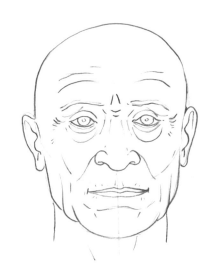

若是要畫更老邁的臉，就要逐步改變比例，擴大耳朵和鼻翼處，
放大下巴，縮小眼睛。整張臉看似有點下垂，眼睛下方和鼻子兩
側會出現皺褶。

觀看側面時，上下頜相對
於整個頭顱的比例是最小
的部分，耳朵和鼻子會稍
微下垂一些。

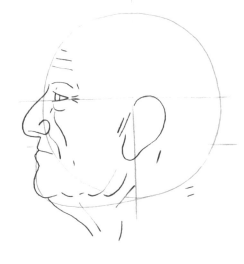

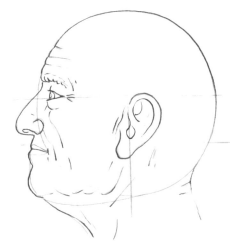

# 以粗鉛筆完稿

編號B且數字愈大的粗芯鉛筆，能夠畫出
很美的黑色。輕輕下筆時，線條較柔和，
還會帶有粉感。請注意，這種筆觸比較擦
不乾淨。

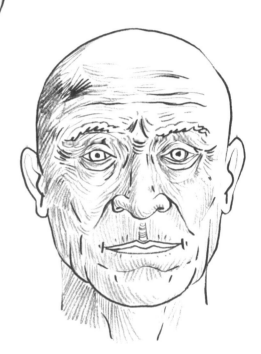

以鉛筆重描臉部時，可以大膽
地添加細部與其他附加特徵。

順著臉的弧度，慢慢加上線條，
這會產生些許皺紋的效果。

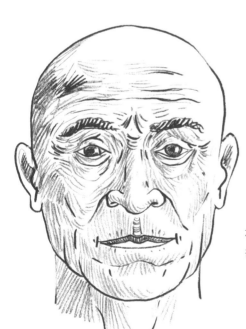

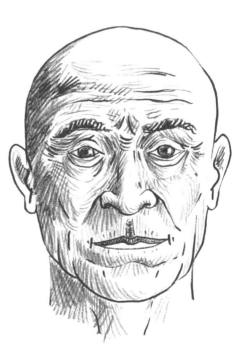

在陰暗處疊加線條，加深各個細
部，凸顯細節。

# 稚嫩的臉

要畫一張年輕的臉，除了改變比例外，還得盡量減少筆觸。每增加一條線條，就會讓整張臉變老一些。

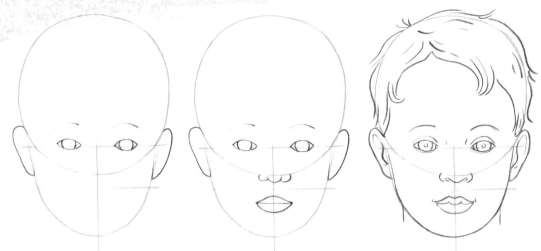

在畫孩童的臉時，要減少整張臉底部相對於頭顱的體積。各個細節都要畫得較小、較圓。

嬰兒的臉就更圓了，而且也更為扁平。在比例上，整個頭顱占掉大部分。描繪的嬰兒愈年幼，細部的地方就要愈簡單、愈圓滑。

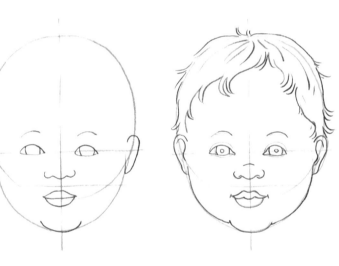

觀看側面時，可以清楚看到與圓滾滾的後腦相比，臉的底部比例明確減小許多。前額非常圓潤，鼻子和嘴巴會往上翹。

四分之三的臉則會凸顯出圓鼓鼓的臉頰和圓潤的下巴。

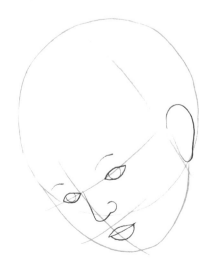

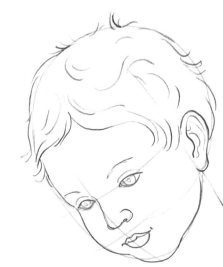

# 以細鉛筆完稿

細鉛筆可產生柔和與細緻的感覺。

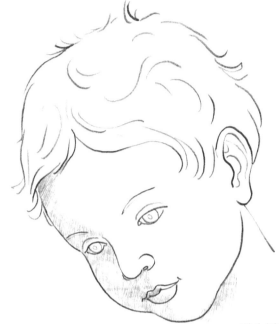

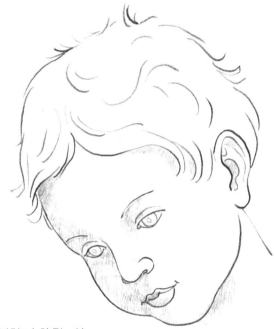

首先以均勻的線條在臉部加上陰影,這樣皮膚看起來較柔軟光滑。線條愈少,臉部就會顯得愈年輕、無皺紋。

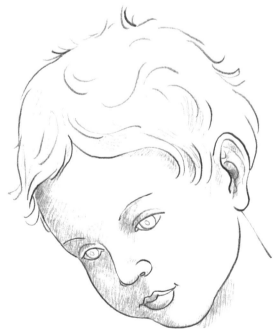

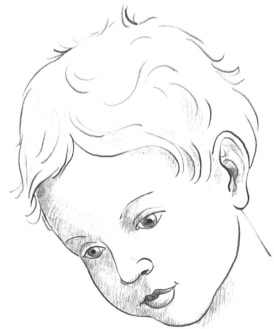

以相同的均勻筆法回頭畫某些部位,突顯體感,然後加入細節作結。

# 笑容

要畫一張笑臉，基本要訣是將五官等元素拉高。

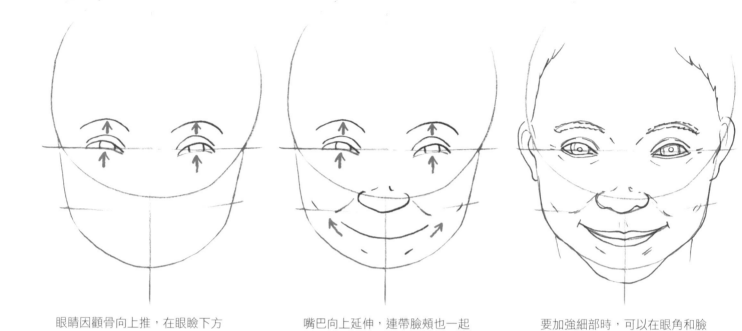

眼睛因顴骨向上推，在眼瞼下方擠出皺紋，眉毛也跟著揚起。

嘴巴向上延伸，連帶臉頰也一起拉高，臉的底部變寬。

要加強細部時，可以在眼角和臉頰處添加一點小褶皺。

# 以原子筆完稿

為了不要破壞臉部的稚嫩感，加幾筆細線就足夠了。

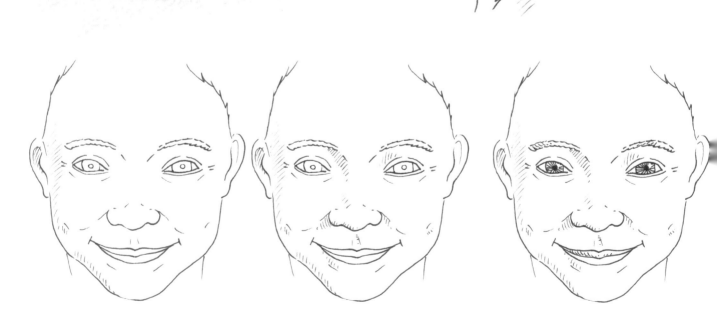

# 高興

一張高興的臉，基本上就是表情再多一點的笑臉。

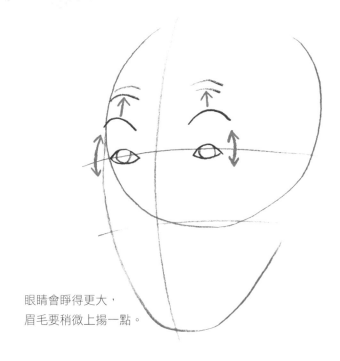 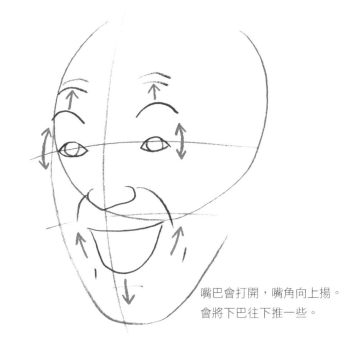

眼睛會睜得更大，
眉毛要稍微上揚一點。

嘴巴會打開，嘴角向上揚。
會將下巴往下推一些。

# 以麥克筆完稿

使用較粗的麥克筆來完稿，會使表情更有動感。

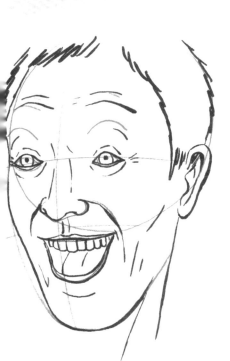 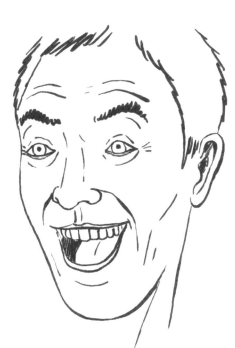 

加一點線條，突顯眼角、臉頰和
額頭上的褶皺。

# 悲傷

要畫一張悲傷的臉,基本要訣是讓整張臉和五官朝下。

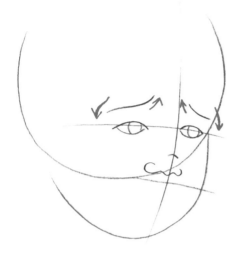 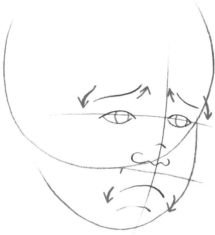 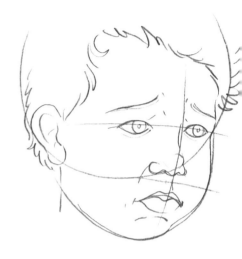

眉毛末端下垂,這會讓眉心向上聳起,並且產生皺紋。

嘴角朝下,帶動臉的下半部往下垂。

即使這張臉很年輕,還是可以加上幾條皺紋來凸顯悲傷的表情,但不可以過頭。

# 以鉛筆完稿

完稿時,可以輕輕摩擦筆觸,營造出柔軟、光滑的皮膚質地。

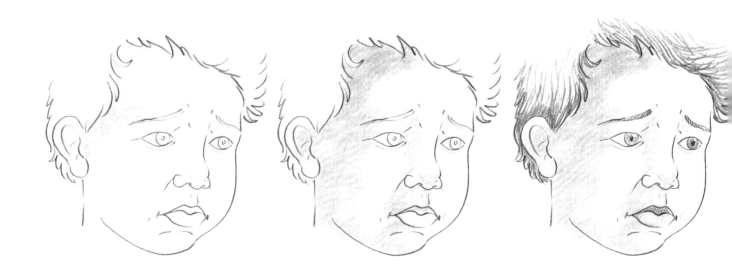

# 憤怒

要畫憤怒的表情，需要將臉部特徵聚集起來，往中間集中。

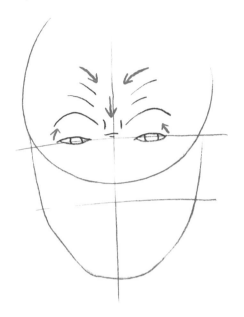

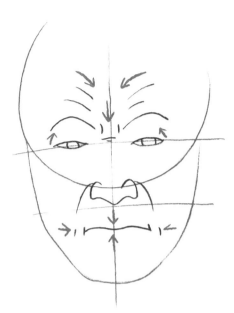

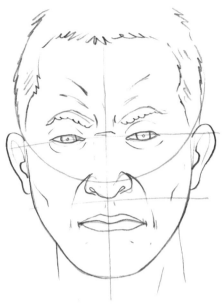

前額中心往下擠出皺褶，眉毛稍微抬高，眼睛瞇起。

臉孔收緊時，嘴巴會緊閉，鼻翼會略微升高。

可以加上許多有稜有角的皺紋線條，表達憤怒的情緒。

# 以鉛筆完稿

使用濃度粗細不同的素描鉛筆，不僅可以增加強度，也能兼顧細節。

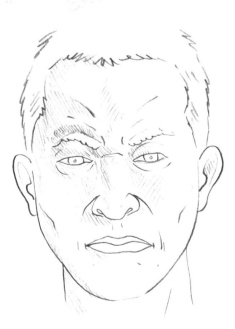

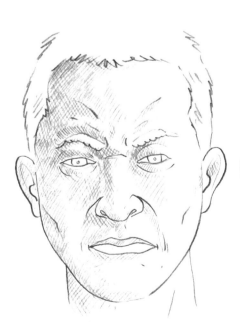

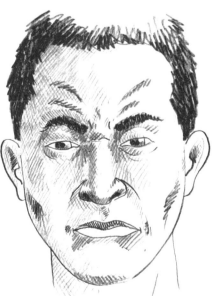

要展現生氣的力度，在陰影區疊加線條時，可以將筆觸交錯……

……再以快速的筆觸塗黑耳朵。

給初學者的50個人體速繪參考模型

# 驚訝

驚訝會使整張臉上揚，並且放大許多細部。

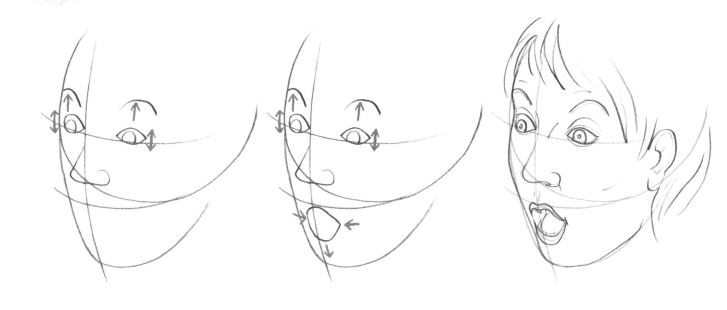

眼睛放大，眉毛大幅抬高。

嘴巴張開，略呈圓形，下巴因而下移。

可以加一些線條來凸顯眉毛上的
皺紋，以及放大的瞳孔。

# 以原子筆完稿

可以用原子筆加上一些深色的細筆觸，增添細膩
的風格。

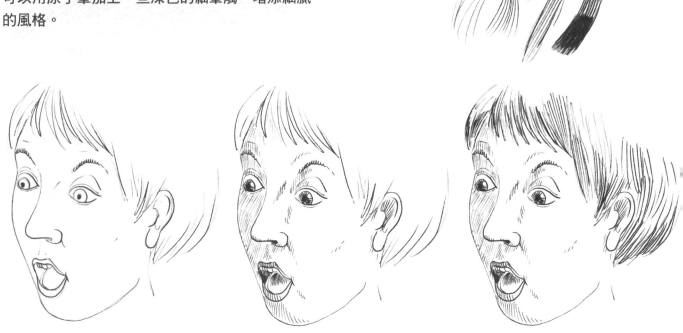

加入細線，便能使整張臉更顯生動。

# 疑惑

疑惑的表情會使得臉往相對的兩個方向扭曲。

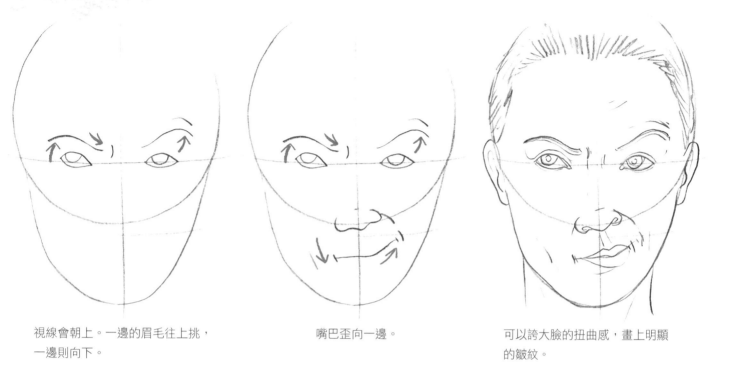

視線會朝上。一邊的眉毛往上挑，
一邊則向下。

嘴巴歪向一邊。

可以誇大臉的扭曲感，畫上明顯
的皺紋。

# 以原子筆完稿

可以使用兩種粗細不同的原子筆完稿。

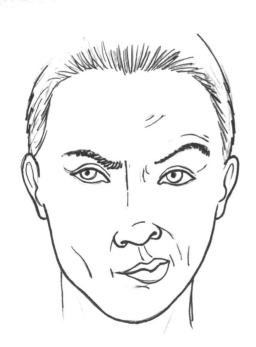

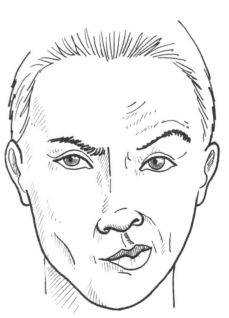

用比較粗的原子筆畫輪廓和五
官細節。

細筆則用來畫陰影和皺紋。

# 害怕

要表現害怕的表情，可以調整臉的方向，誇大某些特徵。

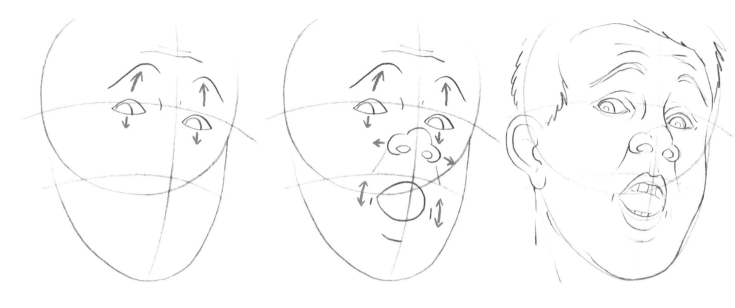

將整個頭往後縮時，臉的方向會朝上，眼睛睜大往下看，眉毛上揚，擠壓到額頭，因此會產生皺紋。

嘴巴張得很大，拉動臉的底部，將其往上帶。鼻子也朝上，鼻翼擴張變寬。

大膽地加上額頭的皺紋，加大鼻孔。眼睛看上去像是整顆縮入整個眼窩裡。

# 以粗鉛筆完稿

使用粗鉛筆完稿，可以加強暗部的強度，加強情緒的表現。

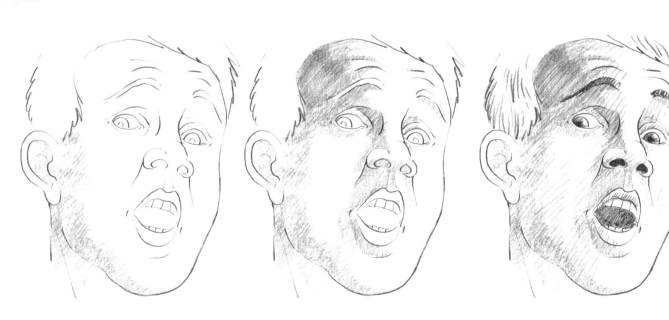

明顯的陰影可以產生對比，展現情緒。

鼻孔和嘴巴內部要畫得夠黑、夠深。

# 厭惡

厭惡的表情主要集中在嘴巴和鼻子周圍,通常厭惡的反應和味道
或氣味有關。

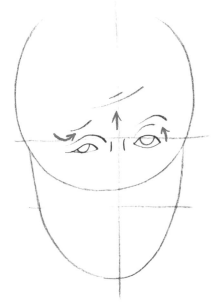

眼睛眯起,雙眼可以朝同一方向
或是往不同方向擠弄。

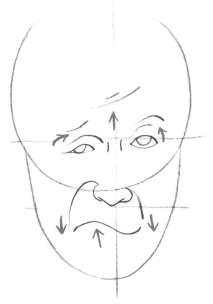

嘴巴緊閉、扭曲,嘴角朝下。鼻
翼處夾緊,鼻子皺起。

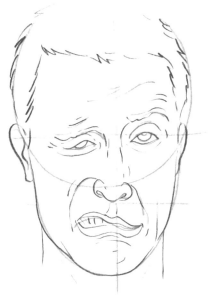

可以讓一邊的嘴角張開,大膽地
在臉上畫出皺紋。

# 以麥克筆完稿

找一支磨損的麥克筆來畫,將會產生不同的筆觸與紋理。

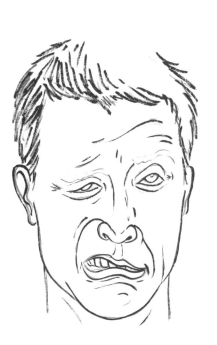

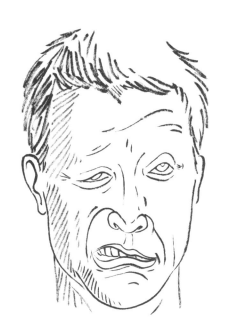

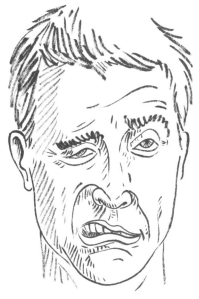

稍微重壓下筆,能夠加深頭髮和細部的黑度。

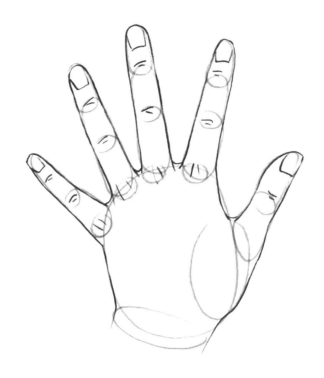

# CHAPITRE 3

# 畫前準備

手與腳是身體的一部分，都是我們想要畫畫時便能輕鬆運用的題材。儘管手腳不是占很大的比例，看起來也沒有特別複雜，但不知為何，經常讓人覺得很難處理，通常也不太滿意畫出來的結果。不是看起來很厚重、有點扭曲變形，就是感覺很不穩定，或是癱軟無力……。

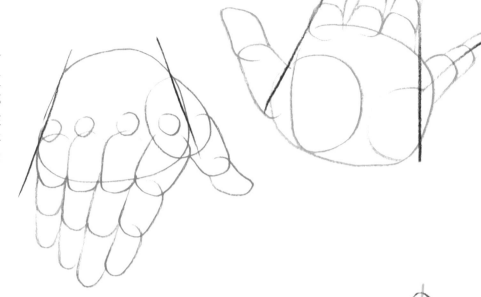

　　畫手和腳時，最常遇到的難題可能是透視。不見得是畫法有多複雜，而是在畫的時候不一定每次都會考慮到這一點。簡單來說，要在畫面上產生透視效果，所有的水平線都要向地平線延伸，而垂直線則是往上下方向延伸。

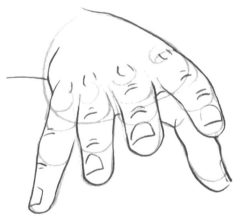

　　儘管尺寸很小，但手是由手掌這個較大的體積，和手指這些小而細長、帶有關節的部分所組成。我們常忘記所有這些構成都包含直線。每根手指都有筆直的邊緣，手掌的側面也是筆直的。手的形狀平坦、寬大，且會有另一條直線與側面垂直，橫剖而過。

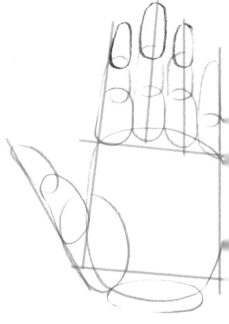

　　因此，只要手不是放在簡單易畫的位置（平放或側看），組成手的線條就會隨著透視而彎曲，並且改變比例，這可能會導致手指大小產生變化，或是改變原本呈方形的手掌，轉變成更接近三角形的形狀。

　　我們也不能忘記手和腳都具有硬質的骨骼，不是每個位置都可任意凹折彎曲。直線的地方必須保持筆直，能夠感覺到趾骨的骨頭；手指即便可以彎曲變圓，也不是柔軟無骨的。另外也得記住某些部位的角度，腳掌必須保持在非常穩定的狀態，足以支撐身體——即使沒有在畫面中呈現軀幹。

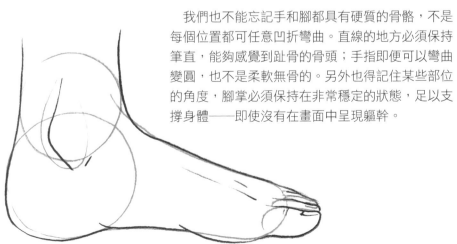

從簡單的形狀開始畫起，更能清楚看出線條彼此間的結構和透視關係。即使沒有真的測量、計算，也可以從中推估，讓畫作更加精準而真實。

儘管手的構造看起來很複雜，但還是由幾種熟悉的簡單形狀所組成：圓形、橢圓形、直線和夾角。唯一要注意的重點是決定這些簡單形狀的數量，並考慮如何維持良好的比例關係。作畫之前得先認真觀察，試著將各個部位看成各種不同的透明形狀，確定彼此的大小關係，如果一開始就先畫輪廓線，反而很可能會抓錯比例。

首先大概勾勒一個簡單的「骨幹」，再重新畫上輪廓，接著為手腳「打扮」。畫這類草圖時，可以選用最容易遮蓋和塗擦的素描鉛筆開始下筆。

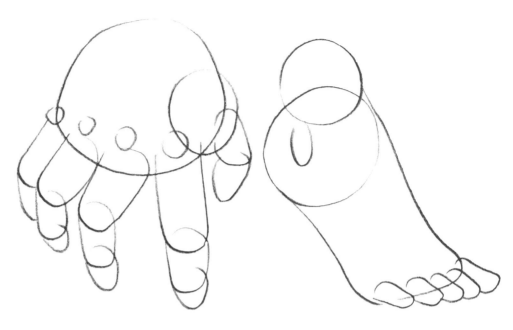

完成草圖後，可以根據想要的效果，使用各種類型的筆。有些可以靠下筆的力道產生深淺不同的筆觸，如炭筆、鉛筆和磨損的麥克筆。另外一些筆則剛好相反，如某些種類的原子筆、麥克筆和毛筆等，只要一下筆，筆觸就會立即變黑，幾乎不留猶豫的餘地，不過使用這類筆比較容易修改構圖。鋼珠筆很有趣，它既柔軟又不張揚，同時還能提供美麗的黑色色澤。雖然無法抹去，但可以透過溼畫法繼續修正。

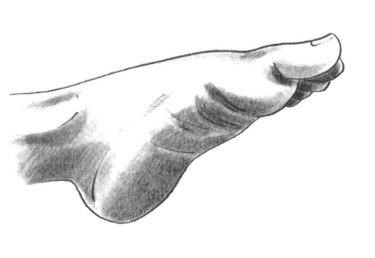

不斷觀察自己的手腳，移動一下，確認哪些地方可以動。觀察那些相互重疊的線，看是會往遠處聚合，還是彼此發散出去。

觀察和練習的次數愈多，覺察力就愈敏銳。有時候，在畫完手時，會覺得看起來已然達到完美的平衡，但隔天這種感覺就消失無蹤了。各位無須對此氣餒，只要問自己哪裡出錯，再重畫一張新的就好。想要進步，就只能一張一張地畫，無論畫來順手，還是困難重重。

無論你偏好採用哪種技巧，都要花點時間觀察、琢磨並接受錯誤。每個錯誤都能促使你認真端詳，每一次的嘗試都會加強你的手感！

# 手的基本要領

通常，我們會先畫手掌，用來表示手的方向，
再畫出代表指節的圓形和指骨的橢圓形。

## 從上方俯視的手

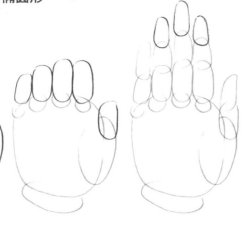
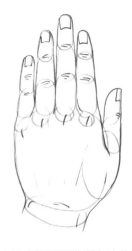

手掌可簡單用一個較大的形狀來表示，略呈方形。

加上圓圈，表示手指的位置，再加上橢圓形代表拇指。手腕可以從橢圓形開始。

手指由相連的指骨所組成。要畫出更真實的表現時，必須留意指骨長度不一的問題。

以小凹痕標示關節所在的位置。指甲也會暗示手掌的方向。

## 從下方仰視的手

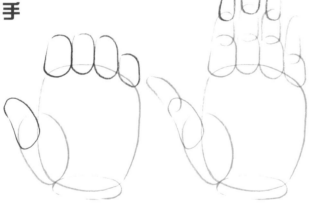
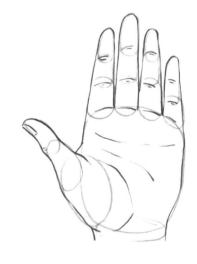

一開始與俯視圖一樣，但是這個時候看不到連接指骨的小圓圈。

直接與手掌相連的部分。

為了要顯示是從下方仰視手掌，所以不要畫指甲。加上摺痕，表現手掌上可以彎曲的部位。

張開手時，連接手指與手掌的小圓圈會彼此分開。注意，手指始終要保持筆直的狀態。

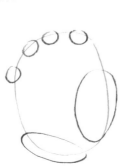
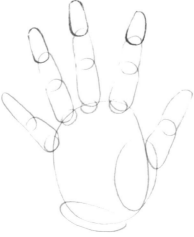
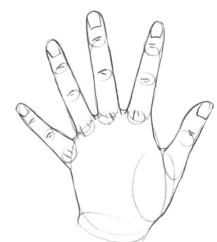

# 以素描鉛筆完稿

素描鉛筆能夠幫助我們漸漸地畫出陰影，增加體感，凸顯材料和質地。畫完一遍後，再回頭觀察陰影的部分，補畫一些線條。

素描鉛筆依粗細濃淡分成很多種，不過也可靠下筆的施力輕重決定線條的深淺。

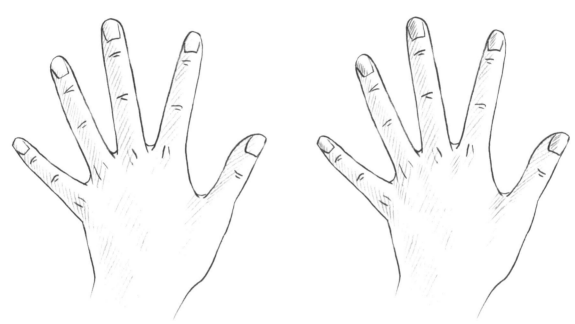

要呈現立體感，得先決定光源的方向，以及身體受光的部位。陰影就畫在受光區域的相對處。開始時可以輕輕畫上短線，描繪陰影，然後再慢慢添加。

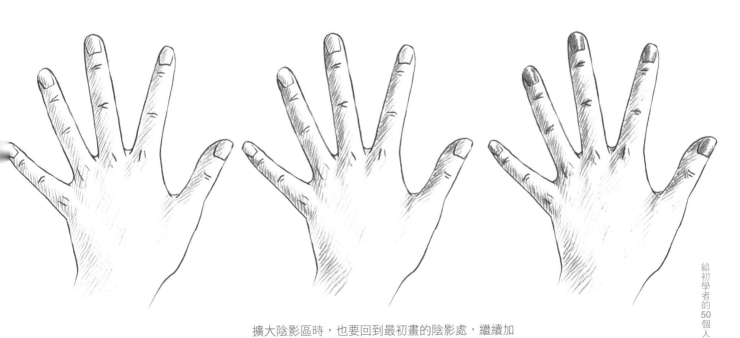

擴大陰影區時，也要回到最初畫的陰影處，繼續加深加重。同時也要避免讓整幅畫得太沉重，因此需要保留受光面。

# 手的側面

從側面觀看，僅看得到手的某些部分。手指的粗細大致保持原樣，但這時手掌的形狀會改變。

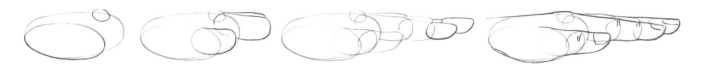

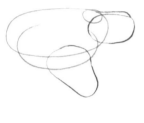

手掌變得更橢圓、更細長，僅能看到一根手指指節處的小圓圈。拇指的連接處則與手掌重疊。

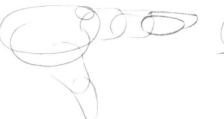

手指多少會相互重疊，也可看到指甲的側面輪廓。連接手指的小圓圈會產生一小部分的凸起。

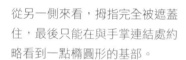

若是拇指往外打開，則橢圓形的部位會跟著稍微移動。

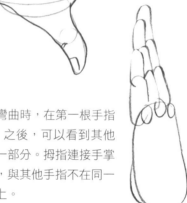

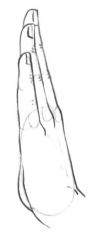

從另一側來看，拇指完全被遮蓋住，最後只能在與手掌連結處約略看到一點橢圓形的基部。

當手指彎曲時，在第一根手指（食指）之後，可以看到其他手指的一部分。拇指連接手掌的一側，與其他手指不在同一條軸線上。

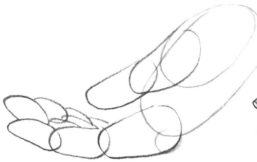

添加大拇指邊緣的指甲後，能更明顯看出拇指的位向與其他手指不同。

拇指碰觸食指時，會拉動其橢圓形基部，稍微偏離手掌。拇指和食指的底部，以及手掌和手腕之間會形成一些褶皺。

# 以素描鉛筆完稿

添加筆觸時，可以沿著體積的形狀來畫，形成陰影的同時便能凸顯體感，強調曲線。我們可以重疊線條、改變線條的長短，也可以透過下筆力道控制濃淡深淺。

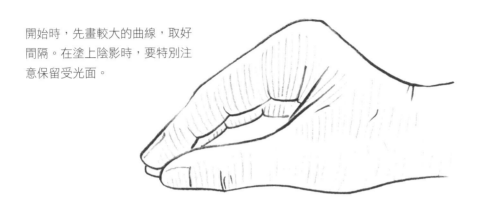

開始時，先畫較大的曲線，取好間隔。在塗上陰影時，要特別注意保留受光面。

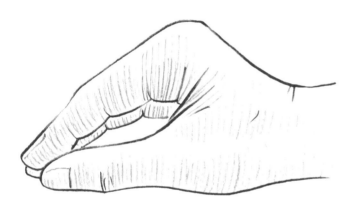

在最暗的地方逐漸添加短線，順著原本的曲度來畫。

加上一些新的灰色小區塊。

最後以非常短小的線條，將某些區域畫得更黑。

# 四分之三手掌的呈現

只看到手的四分之三時，整個手掌的形狀都會改變。
不過手指的粗細不會變動，但多少會相互重疊，重疊
程度取決於所朝方向。

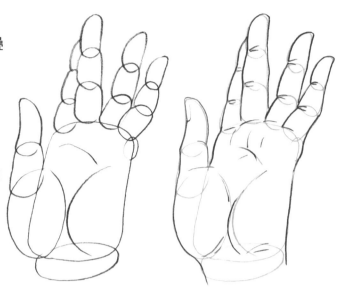

手掌看似向上延伸，可以看到指尖上緣，
但看不到指甲，除了最旁邊的拇指之外。
少了手掌凹陷處的紋路，連接拇指的橢圓
形的空間現在看來更為明顯。

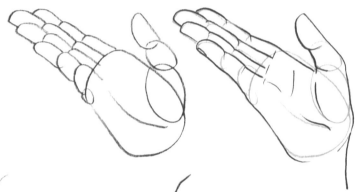

這個姿勢幾乎快要看到其他
手指的指甲，但這時就看不
到拇指上的指甲。

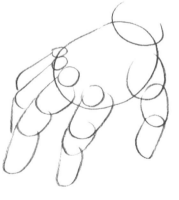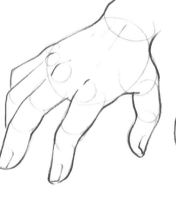

手掌向內凹折時，會出現許
多紋路。

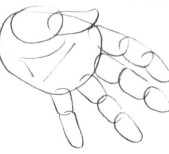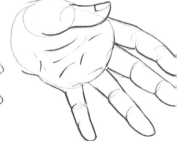

圖中的手掌形狀看起來更圓，也
比較小。手掌向內折時，有些手
指會被擋住，而且指甲所朝方向
全都不一樣。

這個動作中，手指基部變得較明顯。
手指併攏時，手掌會微微上傾。

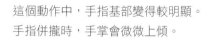

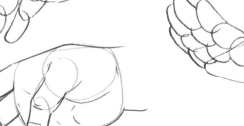

拇指向手心彎曲，就
會拉動與手掌連接的
橢圓，使其變圓。

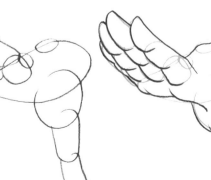

# 以鋼珠筆完稿

鋼珠筆就像鉛筆一樣，可以用來修飾線條，色階可以從淺灰色一直到深黑色，完全取決於下筆的輕重和覆蓋線條的多寡。

先重描一遍鉛筆稿，等墨水乾了以後，再擦掉鉛筆的部分。

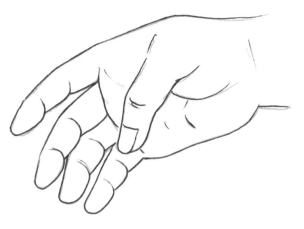

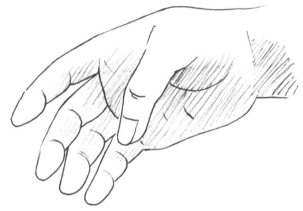

可以添加長線條，加深陰影區。

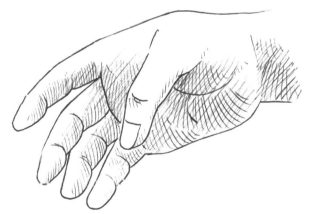

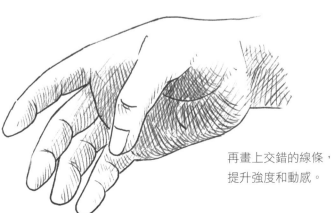

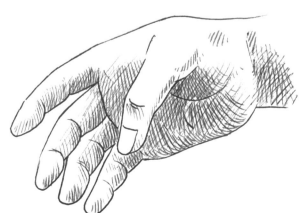

再畫上交錯的線條，提升強度和動感。

# 手的透視

儘管手很小，但根據擺放的位置，仍會有透視的問題。這將會影響到幾個不同部位間的相對大小關係和形狀。

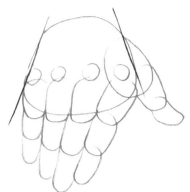
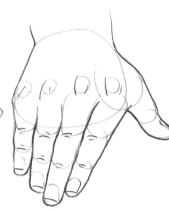

如果手是朝著觀察者延伸而來，手掌的形狀在手指處會變寬，在手腕處變細，手的兩側往水平線延伸。拇指看來較小，其他四根手指看來較短且更為集中。

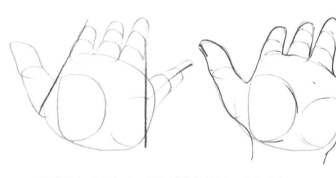

當手朝向反方向時，拇指離我們較近，因此看來比較大，手掌變得較寬。手指看來很短，指尖變得很尖。

手指向手心收攏時，就看不見手指。

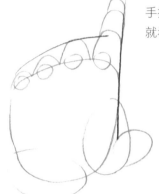
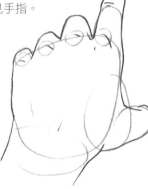

從這個角度來看，朝向我們的這一側看上去比另一側大得多。

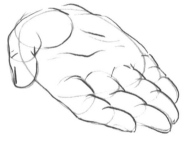
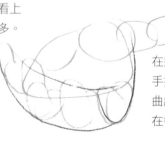

在這個姿勢中，手指構成較大的曲線，手掌則縮在後方。

手指的間距強化了透視效果，手掌幾乎消失了。

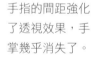
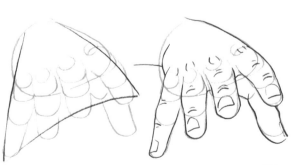
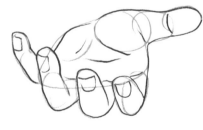

手指組成一個大的弧形，手掌整個內縮凹陷。

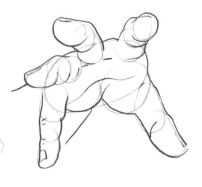

# 以軟筆頭麥克筆完稿

這類型軟筆可以畫出很細的紋路，也可以畫出粗黑的線條。若是稍微按壓，部分顏料會暈積在紙面上，創造出粗糙的筆觸。

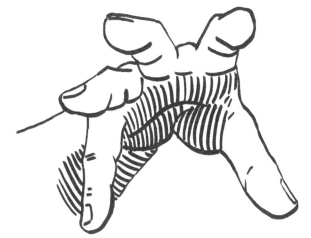

首先用麥克筆較細的一端重新描繪一次手，不要太用力。然後擦掉鉛筆的痕跡。

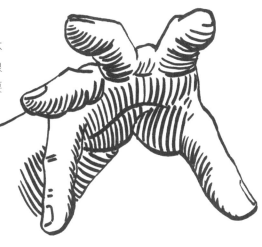

最後，以陰影線來凸顯體積，但下筆不要太用力。由於麥克筆的顏色很黑，線條間多少要保持一點間隔；至於間隔要留多大，則取決於陰影的強度。

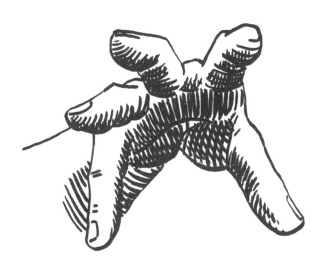

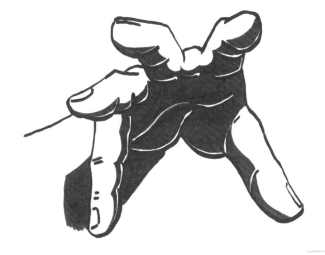

也可以將陰影區完全塗黑，形成強烈的對比。以留白的細線來區分指骨、體積和摺痕。

# 不同姿勢的手

由於手指非常靈活，使手可以做出多種姿態和姿勢。我們身體也因為配備這個非常精細複雜的「工具」，才能夠執行多種動作。另外，有些姿勢可能很難畫，而且看起來不太真實。

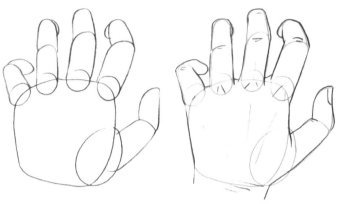

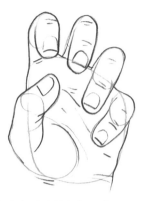

手向內捲時，手指的末端會擋住部分的指骨。手掌內部會出現紋路。

手用力握時，手指會向內彎曲。這時要考慮部分指骨的透視問題，有些會因此變得更細，有些則會被擋住。

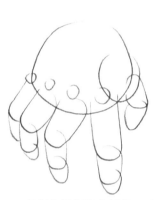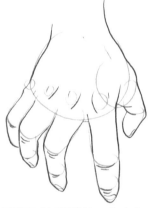

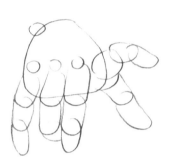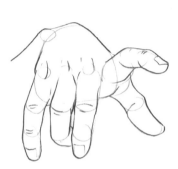

在這個姿勢中，手背幾乎呈三角形。可以在食指下方看到一小部分的手掌。

手指和拇指指尖都朝下時，需要配合透視描繪。此時手掌沿著地平線延伸。

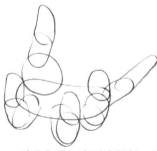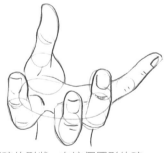

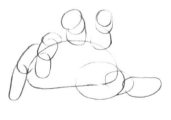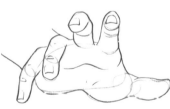

食指和中指的末端指節幾乎朝向正面。拇指完全露出側向，基部與往上的手掌分得很開。

手掌內縮，會形成類似一個碗的形狀。在這個圓形的碗中，拇指基部稍微偏離手掌，有些指骨會被遮住。

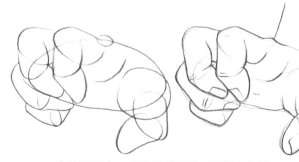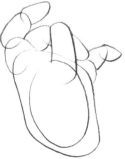

在這張圖中，手掌呈橢圓形。手指向內捲，遮住部分指骨。

拇指的基部看上去幾乎位於整個手掌形狀的中心。

# 以沾水筆完稿

使用沾水筆通常會比較緊張一點，因為這種筆會刮紙，但筆下的線條卻更為細緻，能夠畫出緻密或細長的線條。

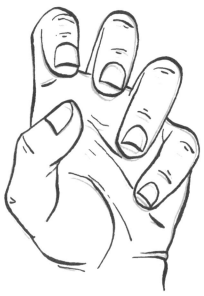

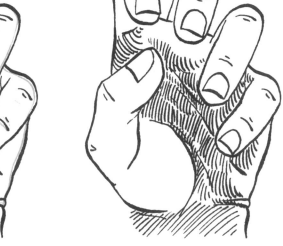

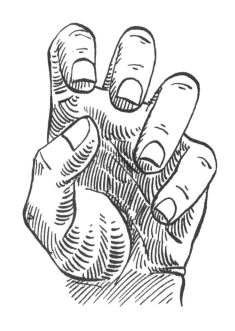

首先重新描繪整個手掌，至於下筆要多謹慎則取決於個人。之後擦掉鉛筆草稿的痕跡。

然後加上短斜線，創造陰影。

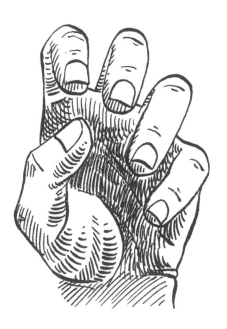

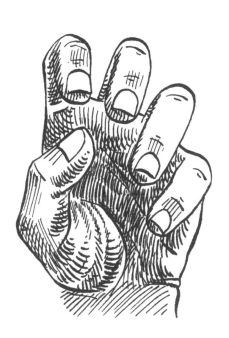

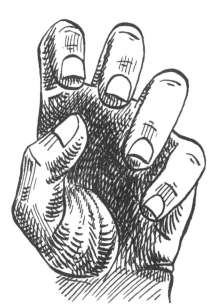

在最暗的地方疊加線條。

想要增加體感，可以漸次塗黑某些區域。

# 握起的手

手掌向內折時，手指多少會蓋住手掌，手指也會
捲縮起來。

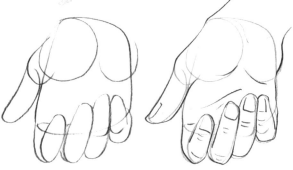

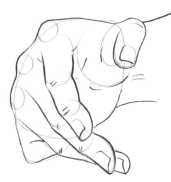

手指幾乎與手掌成直角。

手指有部分往手掌中心收合，遮住連接手掌的指骨。

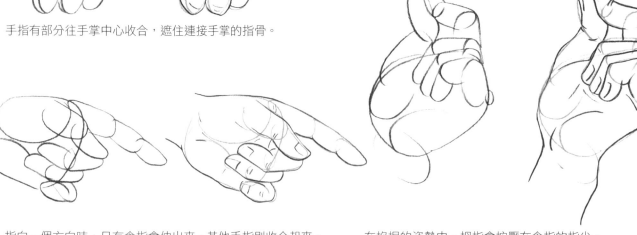

指向一個方向時，只有食指會伸出來，其他手指則收合起來。
拇指按在中指上。

在掐捏的姿勢中，拇指會按壓在食指的指尖。

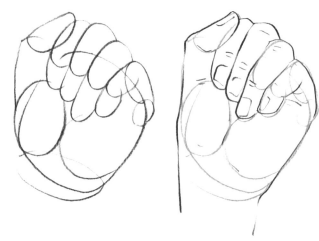
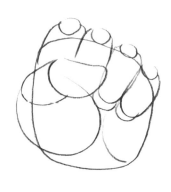

以手指按壓掌心的凹陷處，會讓手掌兩側的肌肉更為
突出。

拇指可以疊在其他手指之上，這樣看起來拳頭
會握得更緊，這時在手掌凹陷處會形成摺痕。

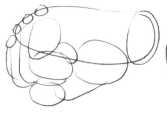
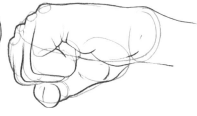
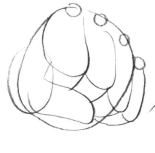
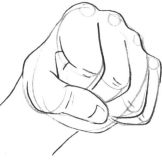

從側面看時，可以清楚看到第一根手指向內
捲的樣子，並且在手掌處形成數條摺痕。拇
指因為彎曲的緣故，僅看得見部分。

從正面看，手掌幾乎整個消失。

# 以粗芯的軟質鉛筆完稿

編號B且數字愈大的粗芯鉛筆，能夠畫出很美的黑色。輕輕下筆，能夠畫出較柔和的線條，還會帶有粉感。但請留意，這種筆觸比較不容易擦乾淨。

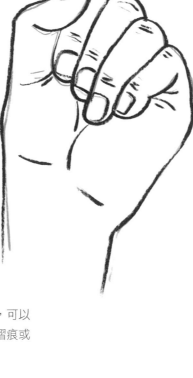

一開始先重新描繪一次，然後盡量擦掉草圖中的鉛筆線條。

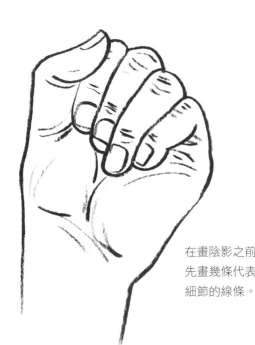

在畫陰影之前，可以先畫幾條代表摺痕或細節的線條。

逐步加上短斜線，增加體感。

然後在陰影最深的區域疊加線條，將幾個小的凹陷處塗黑。

# 活動中的手

手能夠用力地握住東西，或是做出拿取物件等精巧的動作。隨著動作不同，姿態也會展現出很大的差異。不妨稍微誇大手勢，使姿態更加逼真。

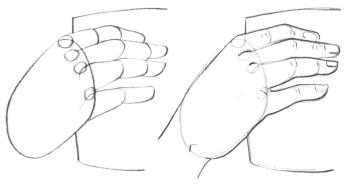

拿平坦的物體時，手指會服貼物體的表面，以利支撐。

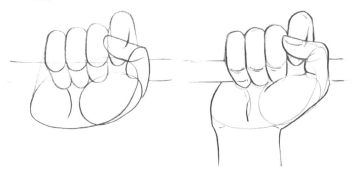

當手緊握一根桿子時，主要表現的是力道的強度。

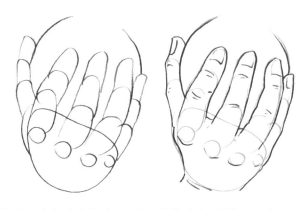

若是握住一個較大的物體，則會順著物體的形狀伸展開來。

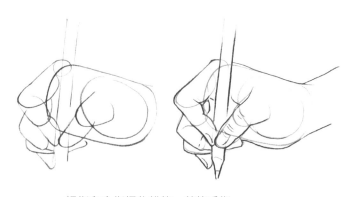

拇指和食指握住鉛筆，其他手指則捲起來，用以支撐。

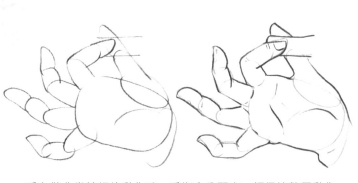

手在做非常精細的動作時，手指會分開來，好保持整個動作平衡。

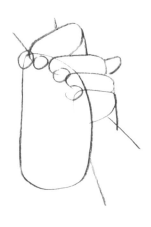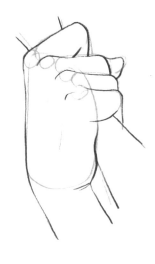

用力抓緊物體時，手指與手掌連接處的小圓圈會更加突出。

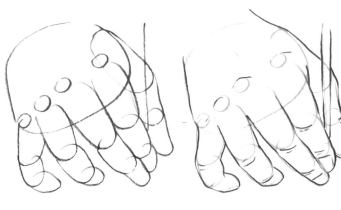

寫字時，手指可以抵著紙面，引導手勢。在這張圖中，有呈現出手掌的透視效果。

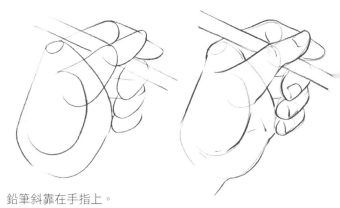

鉛筆斜靠在手指上。

# 以磨損的麥克筆完稿

磨損的麥克筆顏色比較沒那麼黑，會產生有點緊張的筆觸。

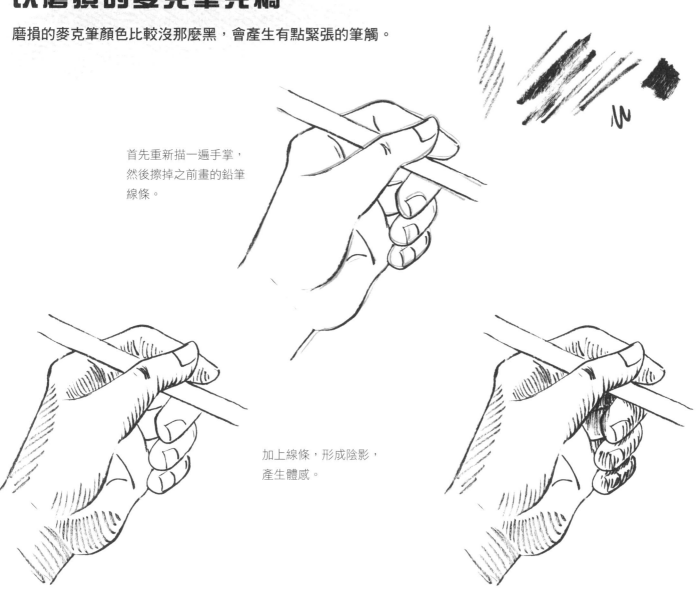

首先重新描一遍手掌，然後擦掉之前畫的鉛筆線條。

加上線條，形成陰影，產生體感。

繼續在第一批畫的陰影線中疊加線條，改變筆觸的方向，這樣看來較有動感。

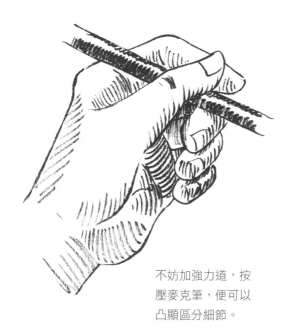

不妨加強力道，按壓麥克筆，便可以凸顯區分細節。

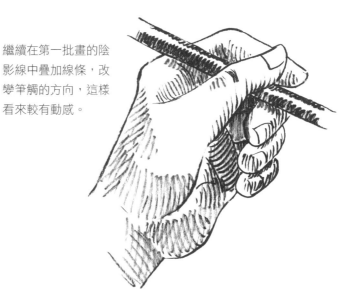

# 雙手

雙手可以做出很多種握法和交疊方式。當手合在一起時，結構會變得更複雜，有些部分可能會因此被遮住。

 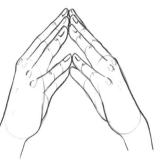

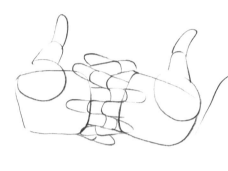 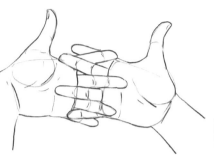

在某些姿勢中，手看起來像是彼此的鏡像。

當兩手的手指相互交錯時，兩隻手應當會分開一點，相隔一定的距離。

即使是兩個各自獨立的部位，兩手也應保持相同的透視角度。這張圖中，線條是朝著兩手的凹陷處延伸。

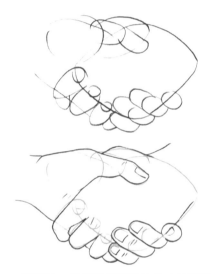 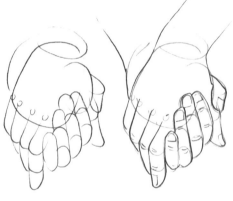 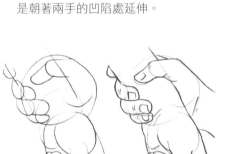

握手時，每隻手相對於彼此大約轉四分之一圈。一手只能看到手背，其手指在握手時往另一手彎曲，所以不會出現在紙上，而另一手的手掌則完全被遮住。

在這張圖中，看到的手指會多一些。這是因為手沒有握得很緊，姿態比較柔軟。

互相抓握的雙手。其中一手抓住握拳的手的手腕，這樣的姿勢能夠展現出力量的平衡。

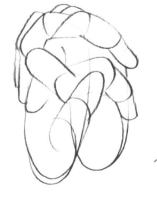 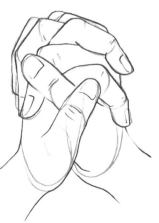 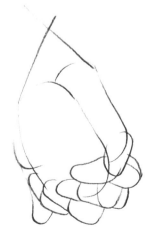 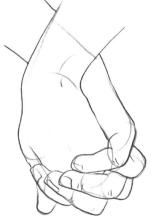

雙手愈是糾纏在一起，握得愈緊，兩手的手指相互掩蓋的部分就愈多。

# 以麥克筆完稿

有些麥克筆無法畫出不同粗細的線條，而且始終保持一致的黑色，
沒有濃淡變化。

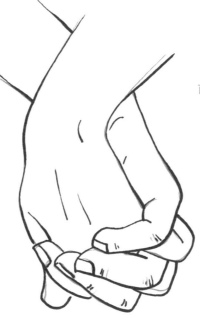

首先重畫手掌，然後擦除鉛筆線條。

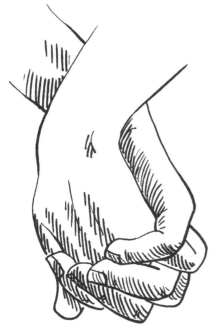

加上第一批陰影。筆觸可以依循
手指的曲度，往不同方向散開。

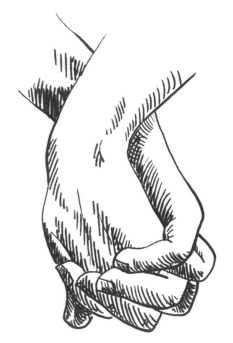

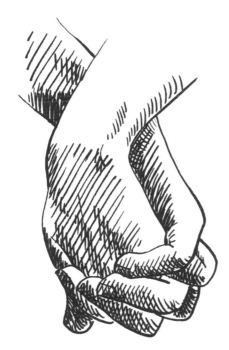

順著光線，只有
某些區域會逐漸
變黑。

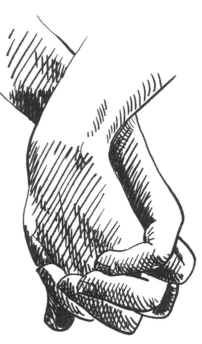

# 手和年齡

當人處於不同的生命階段，手的大小、形狀和皮膚皆會有所變化。

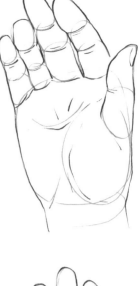

老人的手上會有更多的摺痕和皺紋，皮膚也較鬆弛，因此指骨的形狀會變得更明顯。

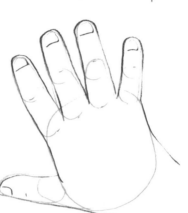

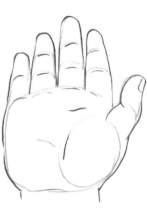

小孩的手指長度會比整個手掌短小一些，而且皮膚上沒什麼皺紋。

小嬰孩的手指可能就真的很短，感覺好像手指的指骨比成人少了一截，指尖和指甲也更圓潤一些。

由於手指較短，因此手勢的精確度也較低。

手看起來似乎很難完全闔起。

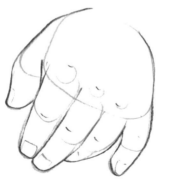

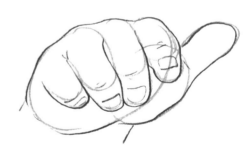

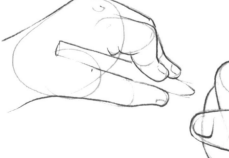

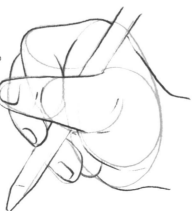

握筆的姿勢看起來似乎很笨拙，拿鉛筆的方式和成年人不一樣。

嬰兒經常握緊拳頭，在手掌上形成摺痕。

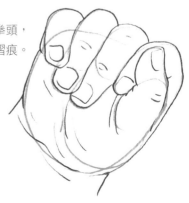

# 以粗麥克筆完稿

粗筆尖的麥克筆，顏色非常黑且濃密。請注意，在開始下筆之前，必須先確定好位置，因為即使是輕輕畫，筆觸也會很明顯。

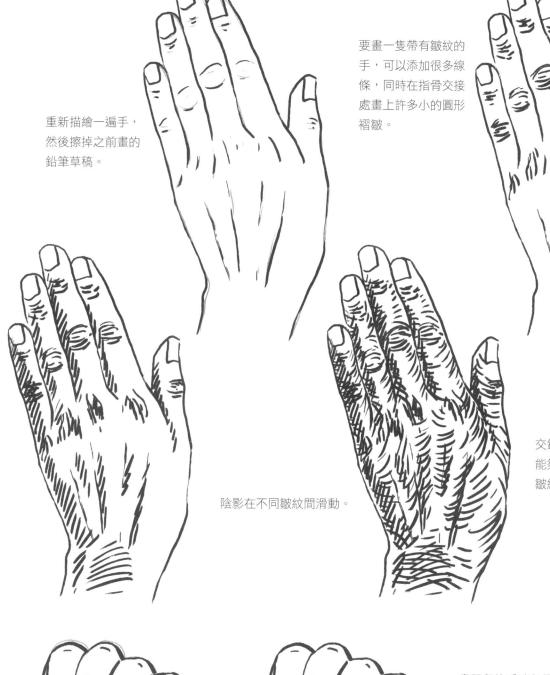

重新描繪一遍手，然後擦掉之前畫的鉛筆草稿。

要畫一隻帶有皺紋的手，可以添加很多線條，同時在指骨交接處畫上許多小的圓形褶皺。

陰影在不同皺紋間滑動。

交錯的線條，能夠強化皮膚皺紋的效果。

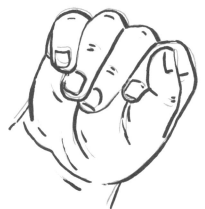
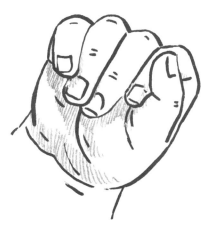

畫嬰兒的手時必須特別小心，不要讓皮膚看起來有皺紋。因此通常會選用線條較柔和的筆來畫陰影。

# 腳的基本要領

腳是由幾個不太會動的部位所構成的，主要能夠運動的部位是在腳踝與腳趾的基部。要確定能夠創造出腳的穩定感與整體感，即使是在跳舞，腳掌還是得支撐整個身體。

先畫一個圓圈來代表腳後跟。

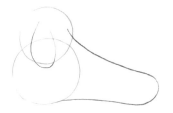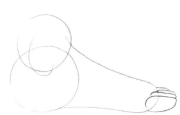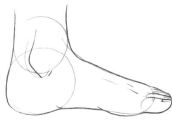

在這個圓的上方，再畫上一個較小的圓圈，表示腳踝。

從側面看，腳的形狀基本上是一個底部幾乎平坦，頂部呈傾斜的形狀。

從側面看腳掌，腳趾頭多半彼此遮擋。

最後，在腳踝處畫上一個小隆起，在腳底不同地方加上圓弧，以及從側面可看到的指甲。

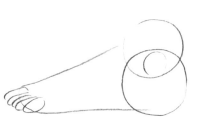

從另一側來看，腳趾頭看得比較清楚，因為這時它們是由小到大排列。在這個角度裡，腳背稍微向我們隆起，因此比較明顯。

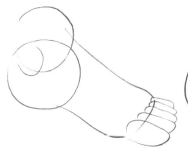

從稍微高一點的角度觀看腳掌時，底部圓形的部分會較為突出。腳後跟和腳底板前半部之間的足弓變得更為明顯。

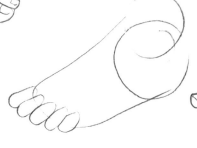

每根腳趾頭都有三根指骨，但是大腳趾只有兩根。可以用一些小凸起或紋路表現指節所在，不過，即使沒有加上這個細節，還是可以很清楚地看出這是一個腳掌。

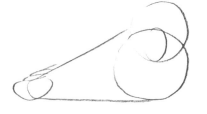

孩童的腳各部位之間則沒有明顯的界線，而且整體比較短。

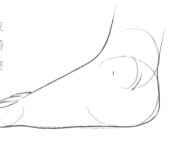

嬰兒腳掌的中央部分更是集中，腳踝似乎消失了。

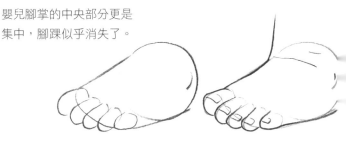

# 以軟性粗芯素描鉛筆完稿

使用B數較大的粗芯鉛筆，透過疊加、收緊線條，可以非常輕鬆地凸顯陰影的細微變化，並且加強體感。

重新描繪一次腳掌。首先增加厚度，然後是線條的強度，這時也可以添加一些細節。

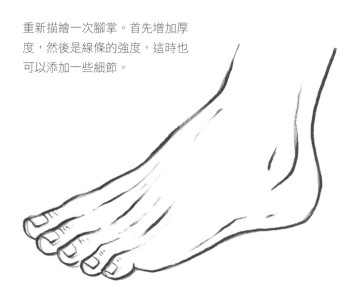

畫上第一組陰影線，顯示腳底和腳趾之間的陰影，還有腳踝周圍，最後則是腳背處的腳趾關節，在不同線條間加入陰影線。

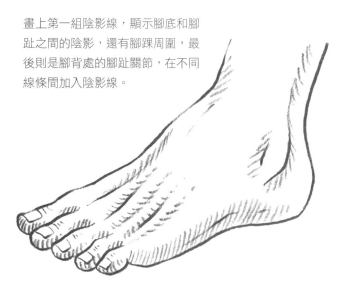

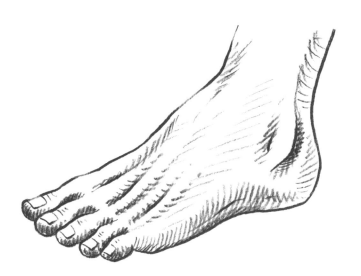

接著再稍微用力地加深某些區域，使該區變得更黑，如腳趾間或腳踝後部，更加突出這些區域。

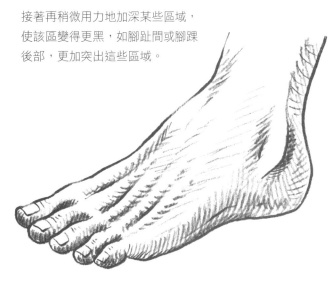

避免讓嬰兒的皮膚看起來顯老，腳掌上只需要加上少數的細節和陰影即可。將陰影線畫得密集一點，讓陰影看起來均勻且柔和。

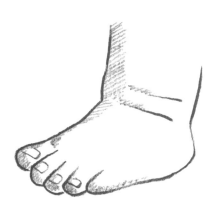

# 不同角度的腳

腳掌的形狀相當「集中」，由一些粗線和一點細節所組成。
根據視角的不同，在畫這些線條時可能要考慮透視原則。

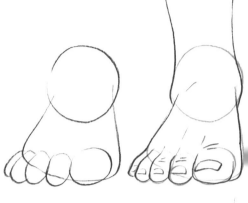

從地面上看腳掌的正面時，腳趾位於畫
紙的前景，腳掌兩側的線條會「迅速」
向腳踝處收緊，腳後跟消失在背景中。
此外，兩側的腳踝也會突出來。

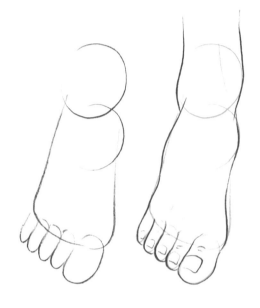

從後方觀看時，腳後
跟會位於整張紙的前
景。後跟上方突出的
兩條線就是阿基里斯
腱的位置。抬高的足
弓則是向圖中看不見
的腳趾處傾斜。

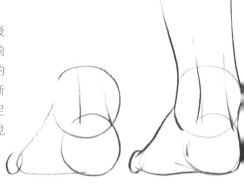

從上方往下看，腳
板幾乎呈矩形，但
整個輪廓多少還是
有點「凹凸起伏」。

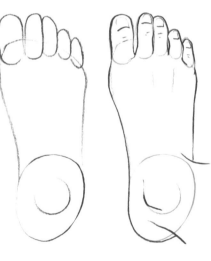

從下往上看腳掌，可
以看到幾個大部位：
前方的兩處隆起、腳
後跟和凹陷的足弓。
腳趾頭的指腹看起來
非常圓。

孩童的腳從下面觀看
時沒有這些部分。腳
跟和腳趾頭不僅非常
圓，還很短。

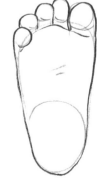

從下方看嬰兒的腳，呈現明顯的
三角形。圓圓的腳趾頭很大，腳
跟則是尖的。

# 以細字筆完稿

細字筆可畫出相當均勻的線條。筆尖一般呈管狀，所以要畫直線時，得把筆握得很挺，垂直紙面。

首先重新描繪整個腳掌，然後盡量擦掉打草稿時畫的鉛筆線。

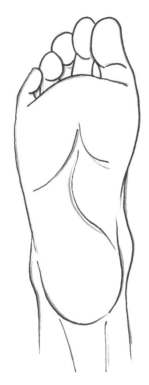

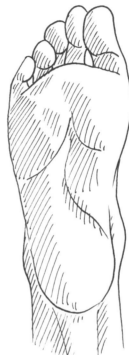

畫上第一批短斜線，間隔較寬，這樣便能凸顯腳掌的受光面。

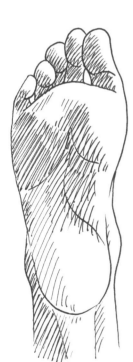

之後再疊加陰影線，基本上依循相同的方向畫。

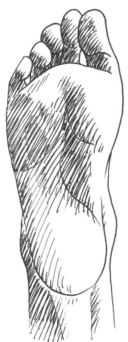

最後在凹陷的足弓加上密集的筆觸，畫得更黑。

# 各種踮腳的姿態

踮腳時，腳趾和腳踝處會彎折，腳後跟與腳板
中央連結起來。

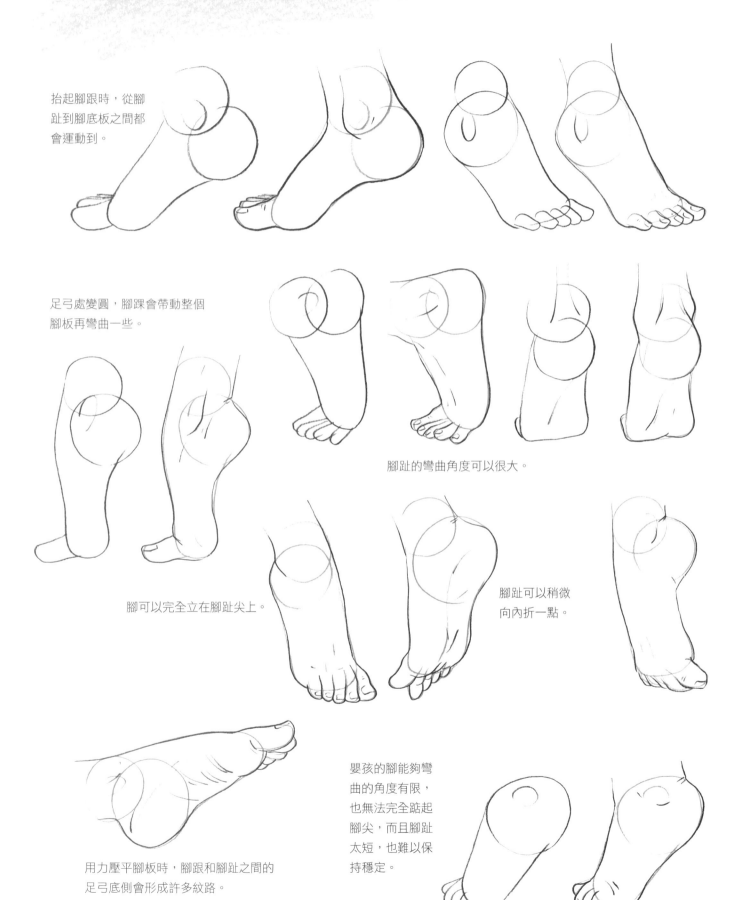

抬起腳跟時，從腳
趾到腳底板之間都
會運動到。

足弓處變圓，腳踝會帶動整個
腳板再彎曲一些。

腳趾的彎曲角度可以很大。

腳可以完全立在腳趾尖上。

腳趾可以稍微
向內折一點。

用力壓平腳板時，腳跟和腳趾之間的
足弓底側會形成許多紋路。

嬰孩的腳能夠彎
曲的角度有限，
也無法完全踮起
腳尖，而且腳趾
太短，也難以保
持穩定。

# 以無木鉛筆條完稿

無木鉛筆條的粉性很強，以麵包、手指或紙擦筆來塗抹後，
能夠讓筆觸變得很柔和。

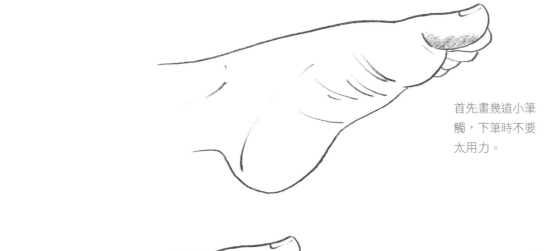

首先畫幾道小筆
觸，下筆時不要
太用力。

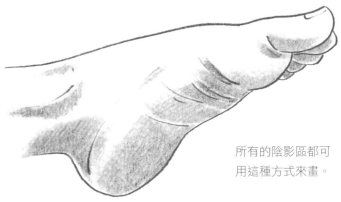

接著塗抹這些線
條，使其均勻，
多少帶有一點深
沉的粉感。

所有的陰影區都可
用這種方式來畫。

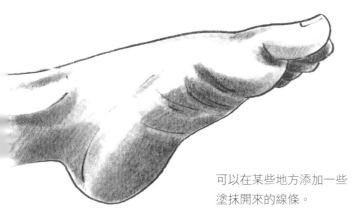

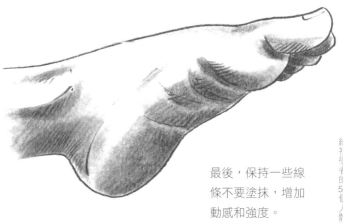

可以在某些地方添加一些
塗抹開來的線條。

最後，保持一些線
條不要塗抹，增加
動感和強度。

# 腳的不同姿態

儘管活動程度有限，但根據視角不同，腳可能呈現多種姿態和複雜的位向。

在僅看到四分之三個腳掌的角度下，腳掌前半看起來會很寬。這個角度能夠凸顯出不同的部位。

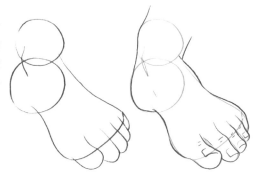

從腳底的方向看四分之三腳掌時，腳趾頭會沿著腳掌中央分散開來。靠近小趾處的腳跟顯得非常筆直。

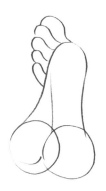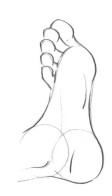

在這個位置，腳趾頭位於整個腳中央的中間。這時看到的腳背和腳板基本上一樣多，且足弓凹陷得非常厲害。

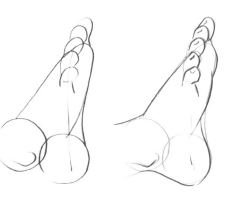

從腳背看過去，腳趾頭整個會與腳板垂直，而且看不太到前頭。

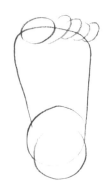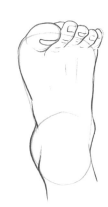

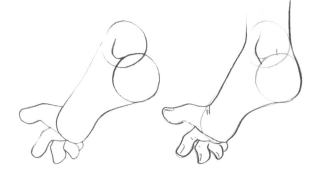

在所有腳趾當中，大拇趾比其他腳趾更容易彎曲，也張得更開。

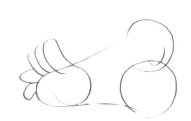

將腳趾頭向上抬，會露出一部分的腳底板。

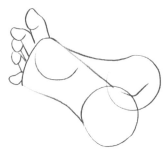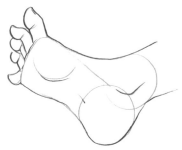

根據視角不同，腳底可能看起來有棱有角，更接近矩形；腳趾可能有點像是「鉤子」。

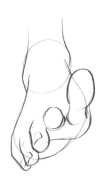

在這張圖中，可以從不同角度看到前景中的每根腳趾。這個角度下顯然要考量透視效果，而且看到的腳底和腳背一樣多。

# 以細芯鉛筆完稿

細芯鉛筆（H）能夠產生精緻和精確的感覺，
我們可以透過短斜線的走向增加強度。

重新描繪整個腳，下筆稍微用力一點，
才能與之前的鉛筆素描區分開。然後盡
量擦掉草稿的線條。

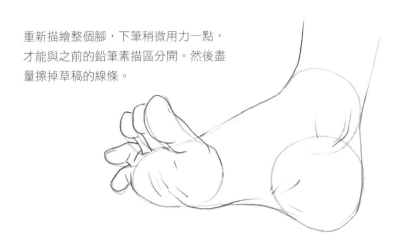

以細小的線條畫出陰影。

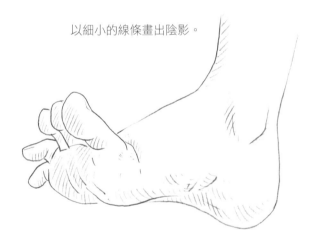

在其他方向加上第二批線條，
筆觸更為柔和。

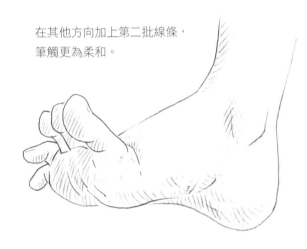

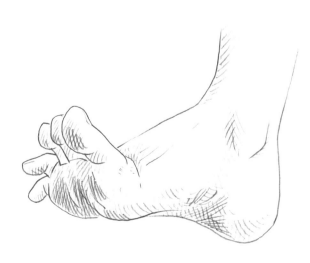

最後，逐漸加深部分區域。

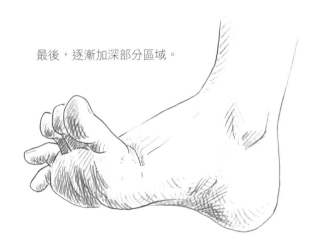

# 鞋子

要畫一雙穿鞋的腳，首先從赤腳開始，然後再加以「打扮」。等到對繪畫更有自信，又能掌握腳部的比例時，就可以直接畫出鞋子，並感覺到鞋內包覆的腳。

穿籃球鞋的腳相當平坦。可以根據腳來繪製鞋子的輪廓和曲線，最後再加上細節。

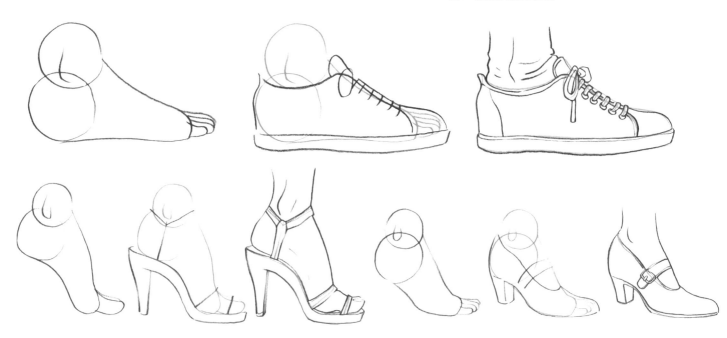

穿高跟鞋時，腳趾和足弓都會彎曲，鞋底和腳底彼此密合。鞋跟要很筆直，才會有穩定感。

在四分之三的角度時，會看到鞋跟內側和腳背上方。鞋子的邊緣會沿著腳板的曲度。

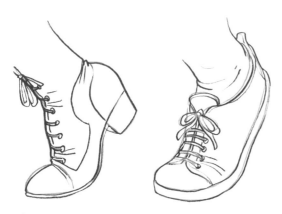

踮腳時，鞋子會緊貼腳的彎折處，也就是腳趾和腳踝後方。

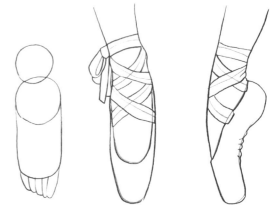

芭蕾舞鞋與腳形完全貼合。不過，這時腳趾的部位不會彎折，而腳底的足弓處則有幾道摺痕。

從下方和後面看，可以清楚看到籃球鞋底非常平坦，形狀也是依循腳底的輪廓。

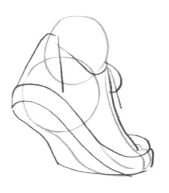

從後方看高跟鞋時，會看到非常傾斜的鞋底，還有前方平坦的部分。

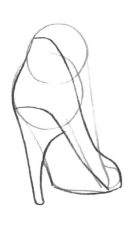

# 最後的完稿

根據鞋子的材質，可以選擇不同的技法或材料來畫。

粗的麥克筆很適合畫籃球鞋，能夠產生動感。先重新描繪輪廓，再加上細節。可以將一些區域塗黑，但不必塗黑所有的區域，才能有所區別。可用細線來加強襪子的褶皺。

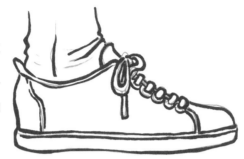 

細字筆很適合用來呈現高跟鞋的細緻感。先從輪廓開始，逐漸填上顏色，但是也要保留白色部分，才會有體感。也能讓鞋子產生上油般的效果。

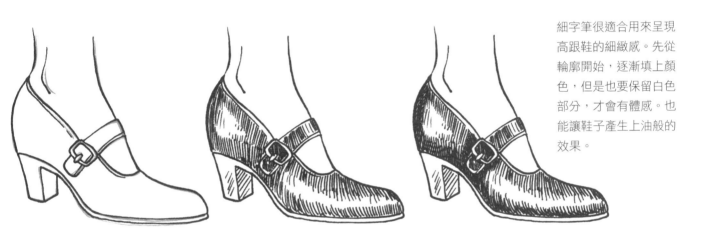

由於舞鞋與腳形吻合，因此鞋子與腳會成為一體。陰影整個沿鞋面分布開來，不需要特別區分。鉛筆會產生柔軟的筆觸，並且很好地展現細微的差異。我們可以加深一些細節，以便和其他部分區分。

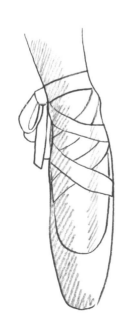 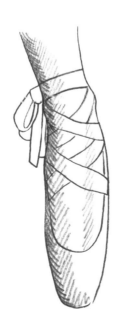 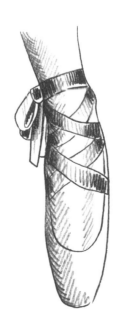 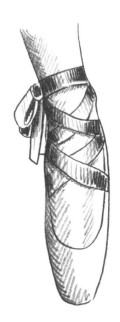

# 譯後記

本書是寫給初學者或自學者的一本技法書，大致分成人體、臉與手等三大部分，其實也是秉持由大而小、由整體而細部的一種「整體觀」，而作者也再三提醒觀察與練習的重要，特別是不要因小失大，太過著墨在細部而失去了整體的比例，這可說是畫畫時「全面看」的一項基本要求，也是初學者常犯的錯誤。

在介紹各種姿態表情的畫法時，作者也順道介紹了幾種基本的筆材，這些多數在臺灣都能輕易找到。不過在翻譯過程中，我發現中文譯名很混亂，或是與我們常用的筆略有出入，因此最後想要補充說明這些筆相當於哪些臺灣常用的筆，或是可作為替代。開始學畫之初，先認識筆色的深淺濃淡以及是否容易塗擦修相當重要，在認識筆材的基本性質後，就可隨意發揮，依自己的偏好搭配運用。

## 1. 可塗擦的筆

一般所稱的鉛筆主要成分是石墨，顏色較深的粗芯鉛筆甚至還會加入炭精，因此鉛筆和炭筆其實是粗略的通稱，並不是指筆芯的成分。兩者間最主要的差別在於是否反光，不論是從畫出來的筆跡，還是筆芯本身都可以看出差異。

素描鉛筆的濃淡深淺一般是以H和B表示，H的數值愈高，筆芯硬度愈大，顏色越淺；B的數值愈高，則筆芯愈軟，筆觸愈深。目前石墨的黑度大約在到8B到10B之間，視廠牌而定，由於國際間對於深淺濃淡並沒有統一的標準，需要自行測試才能挑到想要的筆色。以下就塗改的難易度來介紹幾種筆款。

### ❶容易塗改，適合勾勒草稿或添加細緻輕盈的筆觸

如較細的素描鉛筆、無木鉛筆條（或稱純鉛筆）

**塗改工具**：橡皮擦、饅頭、其他紙擦輔具

基本上較細的素描鉛筆（從H系列到2B）、鉛筆條，甚至是自動鉛筆，都相當適合用來起草，只要下筆不是很用力，之後都很容易擦掉，或是用其他更重的筆色遮蓋。其間差異主要在於粗細，可視需求選用，若是想要大面積塗色，可以選擇粗面的鉛筆條；若想做出細膩的層次變化，則可選擇筆尖較尖的筆。

### ❷不易塗改，但可留下調子

如B數值較大（即筆芯較粗）的軟性素描筆、炭筆、炭精筆

**塗改工具**：手、橡皮擦、饅頭、其他輔具

若是想要擦掉草稿，或是以其他筆覆蓋上去，可能就不太適合選用這類筆，因為基本上都會留下痕跡，而且覆蓋的效果有限。不過這種筆的優點是會產生類似漸層的濃淡效果，應用得宜能增加體感，產生更強的濃淡對比。對於尚未能掌握形體比例，或是還不習慣透視的初學者來說，其實在濃淡的灰階色調中修改會更容易上手，因此許多人學素描都是從炭筆搭配饅頭、橡皮擦甚或手指塗擦開始。當然，畫面有調子時很容易弄髒白色的紙面，若是想要留白，可能要多加留意，以免弄髒底稿。

炭精筆是用煤黑顏料搭配結合劑壓縮而成，因此附著力較強，更不易修改。這種筆色會呈現天鵝絨般的濃深黑色，可畫出深濃的線條，創造出柔和的暗色調，非常適合用來加強、加深，也是完稿時經常使用的筆。除了黑色外，尚有白色、黑褐或紅褐色可選。

## 2. 不可塗擦的筆（加法式修改）

這類筆都無法用塗擦工具修改，除非很熟練，否則不會輕易以這些筆來起稿，一般適合用在第二或第三階段清稿，或是完稿時使用。這類筆的筆觸往往俐落有力，也別具特色，適合發展出個人的繪畫風格。

### ❶水性筆材

如鋼筆、水性鉛筆、沾水筆、墨筆、自來水毛筆

**塗改工具**：水筆、水彩筆、其他不透明顏料

主要的差別在於筆畫的粗細與墨水種類，若選擇水溶性墨水，可透過加水來渲染稀釋，也能夠形成濃淡深淺的調子。另外也能用更深更濃的畫材來覆蓋，例如不透明的壓克力白色顏料，這樣的堆疊做法會產生多層次，讓畫面變得厚實有紋理。但是不可控制的因素也會隨之變多，需要事先練習和試驗，之後或許便能發展出個人的畫風。

### ❷油性筆材

如細字筆、鋼珠筆、原子筆、簽字筆、奇異筆、馬克筆等

主要的差別在於筆頭的粗細與顏色濃淡。相對於鉛筆和炭筆，基本上濃度都較重、較飽和，一般用在畫很確定的線條，或是勾勒最後的輪廓，加強某些重點部位。若是想要塗抹修改，只能用不透明的壓克力白色顏料，甚至是立可白來覆蓋。這樣加法式的修改，會產生另一種層次和厚實的堆疊效果，不失為培養個人風格的一種方法。

此外，也能利用油或酒精來調配，渲染降低濃度，嬰兒油、卸妝油或是一般油畫用油都是可能的選項。不過不見得每種筆材都適用，也需要更多的練習和嘗試。

# |作者簡介|

## 莉絲・娥佐格（Lise Herzog）

　　1973年出生於法國東部的阿爾薩斯。她的生活從拿著一枝圓珠筆在A4白紙上塗鴉開始。為了精益求精，她每天都在觀察並且不斷地畫，有時好像找到了表現方法，但隔天就對此感到失望，接著又重新開始。因此很自然地，她後來前往史特拉斯堡的裝置藝術學院就讀，繼續藝術方面的探尋。她在1999年拿到文憑後，鼓起勇氣找了間出版社，給他們看自己的素描作品，就此展開插畫家的生涯。同一年，她入選了義大利波隆那書展。從那時起，她為很多書籍插圖，有給兒童閱讀的，也有給成年人看的，此外也為小説和紀錄片作畫。

## 她的網站

http://liseherzog.ultra-book.com/

## 她的部落格

http://liseherzog.blogspot.fr/

http://machambredebonne.blogspot.fr/

**Dessiner mains et pieds : 50 modèles pour débuter (ISBN-13: 978-2317020261)**
**Dessiner les personnages : 50 modèles pour débuter (ISBN-13: 978-2317020254)**
**Dessiner visages et expressions : 50 modèles pour débuter (ISBN-13: 978-2317020230)**
by Lise Herzog
©First published in French by Mango, Paris, France - 2019
Complex Chinese translation rights arranged through Lee's Literary Agency

# 給初學者的50個
# 人體速繪參考模型

出　　　　版／楓書坊文化出版社
地　　　　址／新北市板橋區信義路163巷3號10樓
郵 政 劃 撥／19907596　楓書坊文化出版社
網　　　　址／www.maplebook.com.tw
電　　　　話／02-2957-6096
傳　　　　真／02-2957-6435
作　　　　者／莉絲・娥佐格
翻　　　　譯／王惟芬
責 任 編 輯／江婉瑄
內 文 排 版／謝政龍
校　　　　對／邱鈺萱
港 澳 經 銷／泛華發行代理有限公司
定　　　　價／320元
出 版 日 期／2020年12月

國家圖書館出版品預行編目資料

給初學者的50個人體速繪參考模型 / 莉絲・
娥佐格作；王惟芬譯. -- 初版. -- 新北市：楓
書坊文化, 2020.12　　面；　　公分
ISBN 978-986-377-643-7（平裝）

1. 人體畫 2.繪畫技法

947.2　　　　　　　　　　109016739